高等学校艺术设计专业课程改革教材　普通高等教育"十四五"系列教材

设计速写教程

（第3版）

文　健　林丽源　著

清华大学出版社
北京交通大学出版社
·北京·

内 容 简 介

本书的内容共分为六章：第一章设计速写概述；第二章室内设计速写，主要从室内单体陈设速写的画法和室内空间速写的画法两个角度进行分类讲解；第三章园林景观设计速写，主要从园林景观配景速写的画法和园林景观空间速写的画法两个角度进行分类讲解；第四章展示设计速写，主要从展示道具速写的画法和展示空间速写的画法两个角度进行分类讲解；第五章产品设计速写；第六章优秀设计速写作品欣赏。

本书理论讲解精炼，注重对动手能力的培养，示范步骤清晰，训练方法科学有效。本书可作为应用型本科院校和高职高专类院校艺术设计专业的基础教材，也可以作为业余爱好者的自学辅导用书。

本书封面贴有清华大学出版社防伪标签，无标签者不得销售。
版权所有，侵权必究。侵权举报电话：010-62782989　13501256678　13801310933

图书在版编目（CIP）数据

设计速写教程 / 文健，林丽源著 . —3 版 . —北京：北京交通大学出版社：清华大学出版社，2022.10
ISBN 978-7-5121-4792-8

Ⅰ．①设… Ⅱ．①文… ②林… Ⅲ．①速写技法—教材 Ⅳ．① J214

中国版本图书馆 CIP 数据核字（2022）第 165394 号

设计速写教程
SHEJI SUXIE JIAOCHENG

责任编辑：郭东青

出版发行：	清华大学出版社	邮编：100084	电话：010-62776969	http://www.tup.com.cn
	北京交通大学出版社	邮编：100044	电话：010-51686414	http://www.bjtup.com.cn

印　刷　者：艺堂印刷（天津）有限公司
经　　　销：全国新华书店
开　　　本：210 mm×285 mm　　印张：7.5　　字数：248 千字
版 印 次：2011 年 7 月第 1 版　　2022 年 10 月第 3 版　　2022 年 10 月第 1 次印刷
印　　　数：1～2 000 册　　定价：49.00 元

本书如有质量问题，请向北京交通大学出版社质监组反映。对您的意见和批评，我们表示欢迎和感谢。
投诉电话：010-51686043，51686008；传真：010-62225406；E-mail：press@bjtu.edu.cn。

前言

"设计速写"是艺术设计专业的一门基础课。设计速写是以快速、简捷的方式概括地描绘物象的一种绘画表现形式。它可以在短时间内记录设计构思，展现设计概念，收集设计素材，为正式的设计做好铺垫。

在新形势下，应市场需求，我们在第2版基础上进一步完善，编著了第3版。本书内容共分为六章：第一章设计速写概述；第二章室内设计速写，主要从室内单体陈设速写的画法和室内空间速写的画法两个角度进行分类讲解；第三章园林景观设计速写，主要从园林景观配景速写的画法和园林景观空间速写的画法两个角度进行分类讲解；第四章展示设计速写，主要从展示道具速写的画法和展示空间速写的画法两个角度进行分类讲解；第五章产品设计速写；第六章优秀设计速写作品欣赏，提高读者的审美素养。

本书理论讲解精炼，注重对动手能力的培养，示范步骤清晰，训练方法科学有效。学生如能坚持按照书中的方法训练，在短时间内就可以使自己的设计速写表现水平得到较大提升。本书所收录的大量精美图片资料具备较高的参考价值和收藏价值，可以提升学生的审美素养。

本书在撰写过程中得到了广东白云技师学院艺术系广大师生的大力支持和帮助，王强、胡华中、尚龙勇等为本书提供了许多好作品，在此一并感谢。由于作者的学术水平有限，本书可能存在一些不足之处，敬请读者批评指正。

<div style="text-align:right">

文　健

2022年8月

</div>

目 录

| 第一章 设计速写概述 | 1 |
| 思考与练习 | 12 |

第二章 室内设计速写 ... 13
 第一节 室内单体陈设速写 ... 13
 思考与练习 ... 24
 第二节 室内空间速写 ... 24
 思考与练习 ... 48

第三章 园林景观设计速写 ... 49
 第一节 园林景观配景速写 ... 49
 思考与练习 ... 61
 第二节 园林景观空间速写 ... 61
 思考与练习 ... 69

第四章 展示设计速写 ... 70
 第一节 展示道具速写 ... 70
 思考与练习 ... 78
 第二节 展示空间速写 ... 78
 思考与练习 ... 85

第五章 产品设计速写 ... 86
 思考与练习 ... 99

第六章 优秀设计速写作品欣赏 ... 100

参考文献 ... 111

第一章 设计速写概述

一、设计速写的概念和特点

设计速写是指以简便、快捷的表达方式，迅速地描绘设计对象的一种临场绘画习作。它要求在短时间内，使用简单的绘画工具，以简练的线条扼要地表达出设计对象的形态、特征、结构和空间关系，达到训练造型能力和收集设计素材的目的。赵平勇在其主编的《设计概论》一书中指出："速写造型是一种最快捷方便的表现语言，设计师通过设计造型能记录被描述物的形体和色彩，这些速写造型将为设计创作积累大量的素材和资料。速写的最大特征是能够快速记录设计师的灵感和构思，也是传达设计师意图、理念的工具之一。每件好作品的背后都有大量的速写，记录着设计工作的每个步骤和阶段，这种能力是设计师必不可少的重要技能。"由此可见，设计速写不仅是设计人员从事艺术设计工作必备的基本功，而且是设计人员表达设计意图的一种重要艺术语言。设计速写作品样例如图1-1～图1-4所示。

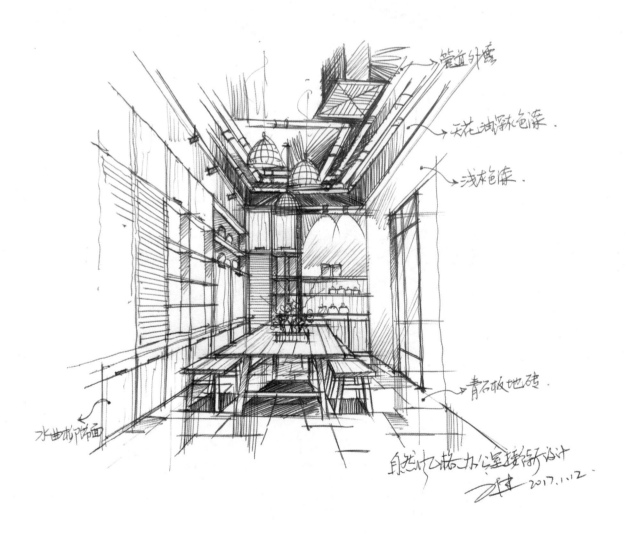

图1-1 室内设计速写　　文健　作

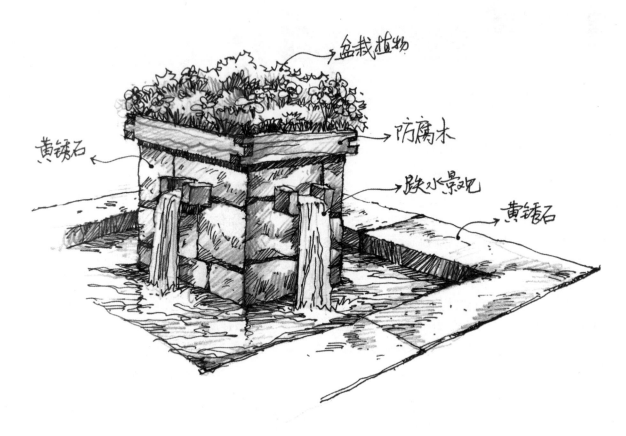

图 1-2 园林景观设计速写　　文健　作

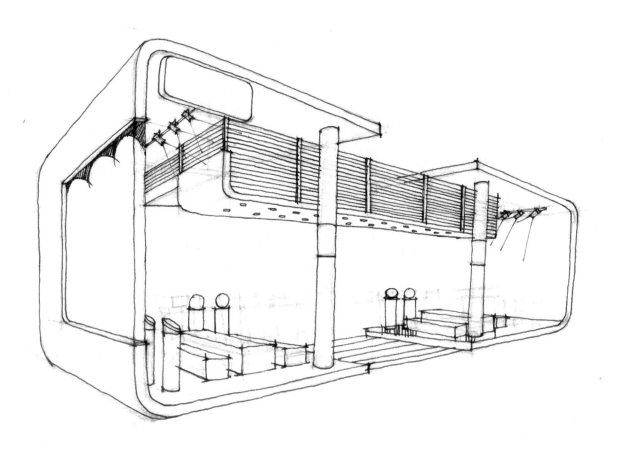

图 1-3 展示设计速写　　文健　作

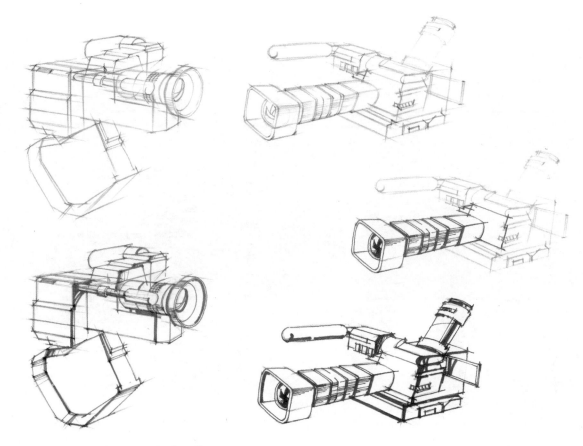

图1-4 产品设计速写　文健　作

设计速写具有科学性、艺术性和说明性三个特征。

科学性是指设计速写所表现的物象，必须遵循一定的绘画表现规范，如画面构图的均衡与美观、设计对象结构与比例的严谨、物象的透视与尺寸的准确等。

艺术性是指设计速写所表现的设计对象必须具有一定的审美价值。设计速写本身就是一件艺术作品，它应该展现美的形式和语言，使观赏者产生审美体验，提升自身的审美素养。优秀的设计速写作品是对艺术形式的提炼和概括，给人一种粗犷、自然的美感。

说明性是指设计速写所表现的设计对象具有明确的个体特征，如物象的质感特征、光影特征等，如图1-5和图1-6所示。

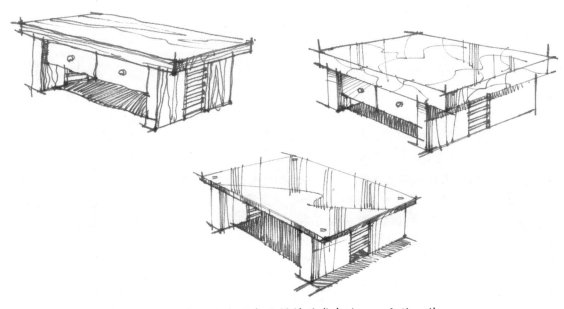

图1-5 设计速写的说明性——室内设计速写中的材料质感表达　文健　作

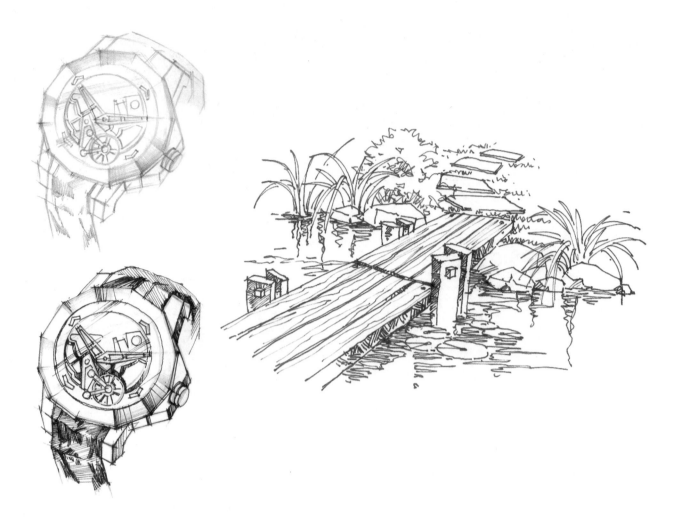

图1-6 设计速写的说明性——产品设计和园林景观设计速写中的材料质感表达　　文健　作

二、设计速写的分类

从设计速写表现的设计对象，可以把设计速写分为室内设计速写、园林景观设计速写、展示设计速写和产品设计速写等。

室内设计速写是指对室内陈设品（如家具、布艺、电器、工艺品、陈设品等）和室内空间进行的快速设计和写生。通过室内设计速写的训练，可以让室内设计专业和环境艺术设计专业学生打下扎实的基本功，并开阔学生的视野，让学生收集大量室内设计素材，拓展室内设计思维。

园林景观设计速写是指对园林景观配景（如树木、园亭、园椅、园路等）和园林景观空间进行的快速设计和写生。通过园林景观设计速写的训练，可以培养环境艺术设计专业和景观设计专业学生的造型能力，并可以让学生收集大量园林景观设计素材，拓展园林景观设计思维。

展示设计速写是指对展示道具（如展台、展板、展架等）和展示空间进行的快速设计和写生。通过展示设计速写的训练，可以培养环境艺术设计专业和会展设计专业学生的立体造型能力、空间思维能力和空间表达能力，拓展展示空间的设计思维。

产品设计速写是指对工业产品（如汽车、玩具、日用品等）进行的快速设计和写生。通过产品设计速写的训练，可以培养产品设计专业学生的立体造型能力、设计思维能力和设计表达能力。

设计速写作品样例如图1-7～图1-13所示。

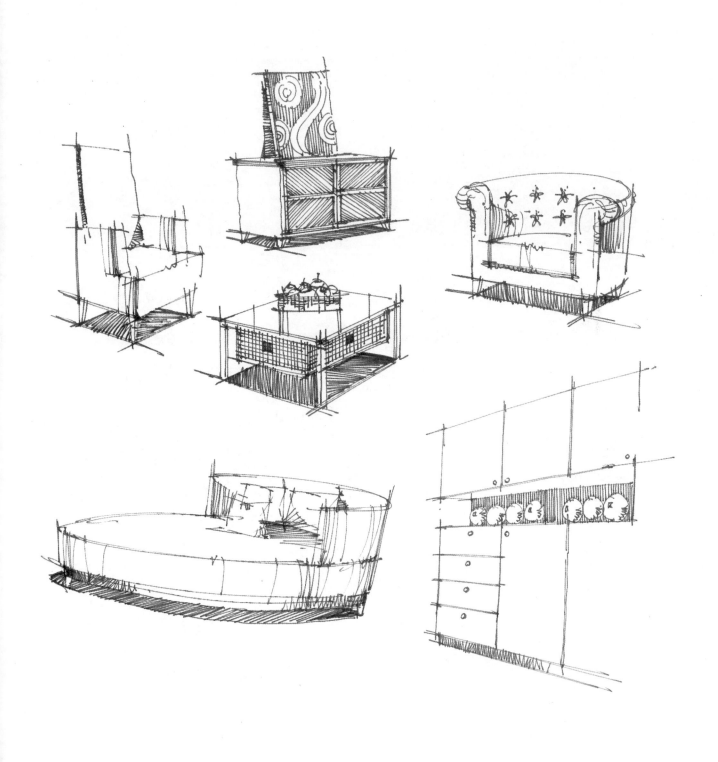

图1-7 室内设计速写(1) 文健 作

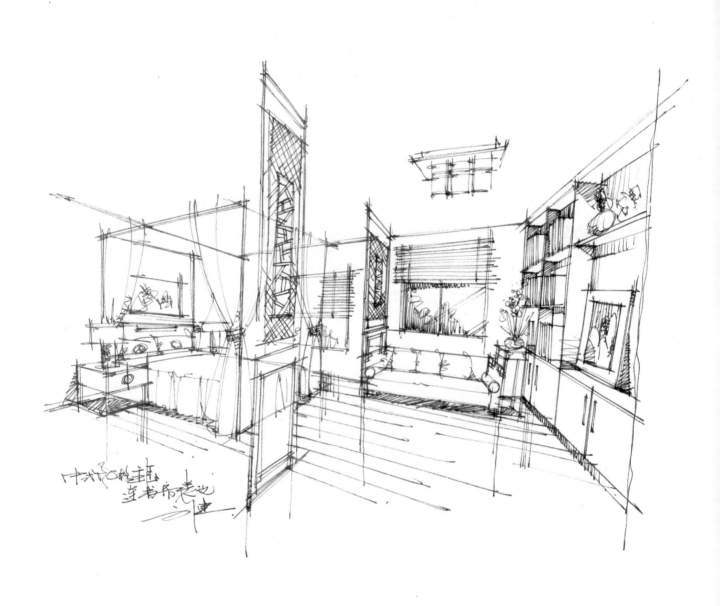

图1-8 室内设计速写(2)　文健　作

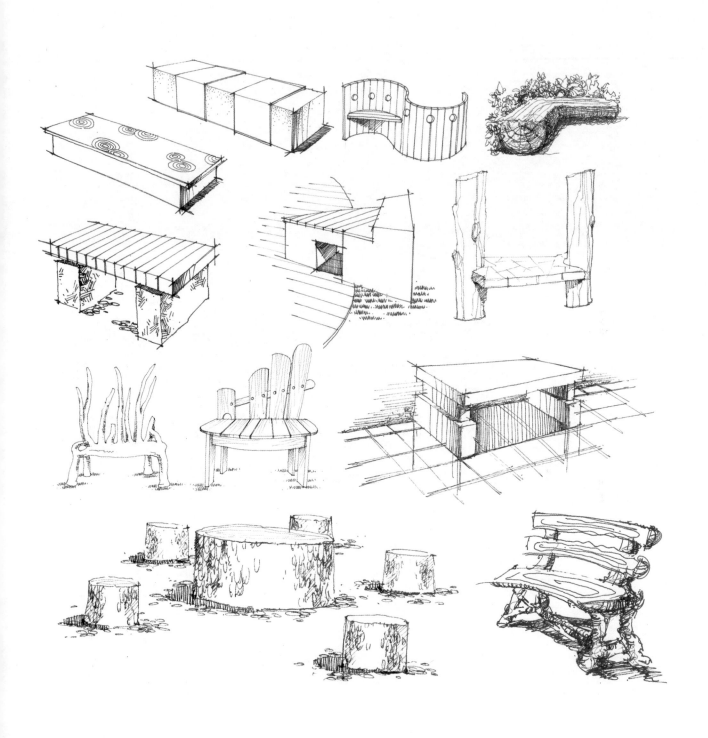

图1-9 园林景观配景速写 文健 作

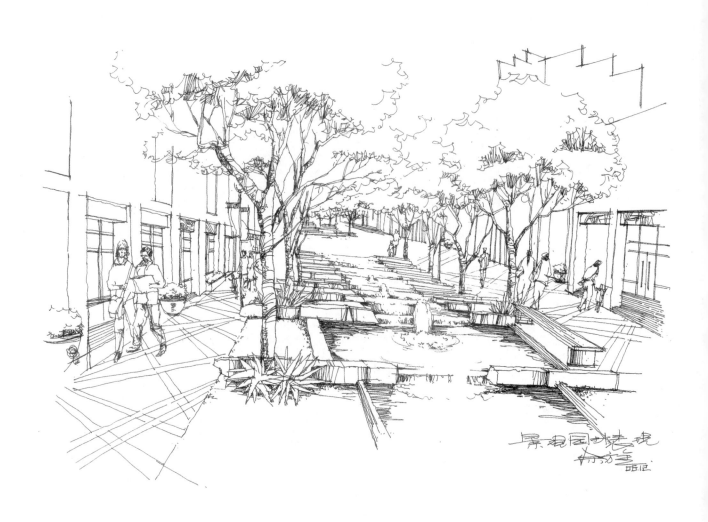

图 1-10　园林景观空间速写　　徐方金　作

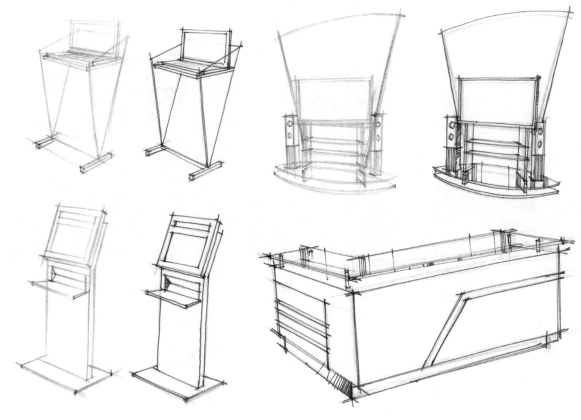

图 1-11 展示道具速写　　文健　作

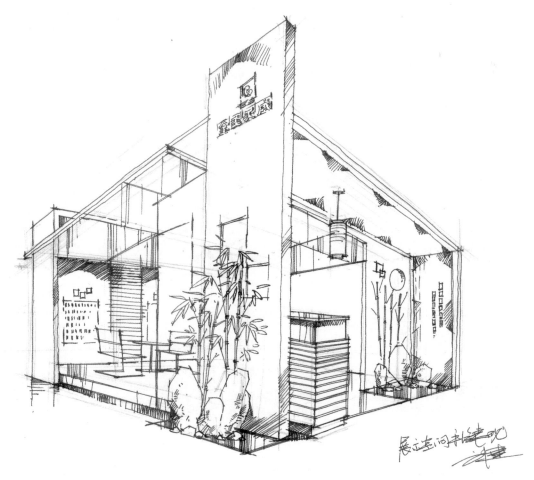

图 1-12 展示空间速写　　文健　作

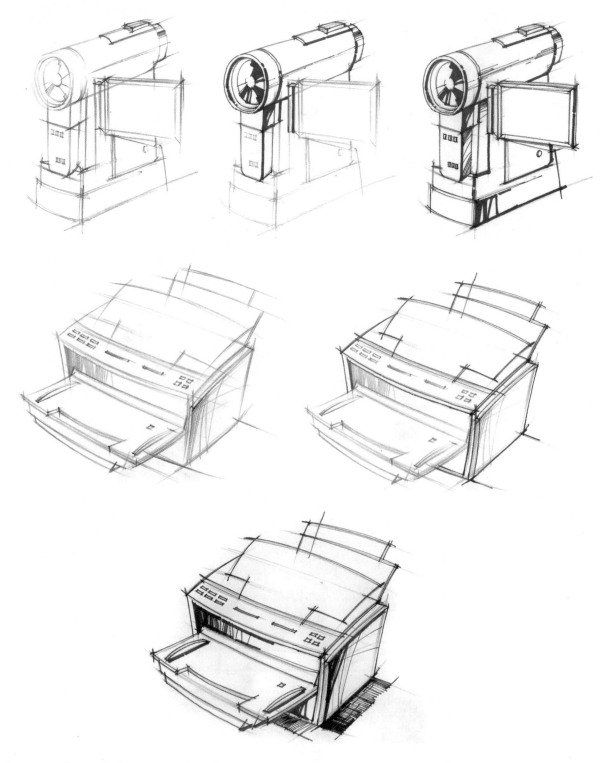

图1-13 产品设计速写　文健　作

三、设计速写的工具

1. 笔

美工钢笔：笔头弯曲、稍扁，可画粗细不同的线条。
普通钢笔：笔头坚硬，书写流畅，所画线条坚韧有力。

金属针笔：分0.1、0.2、0.3等不同型号，笔尖较细，所画线条细而有力，有金属质感。

快写针笔：分0.1、0.2、0.3等不同型号，笔尖为尼龙笔头，较柔软，所画线条细而有弹性，柔中带刚。

签字笔：笔头圆滑，所画线条流畅、自然，适用于快速草图绘制。

铅笔：分硬型（H型）和软型（B型）两类。H型铅笔所画线条坚硬、挺拔，线条感强；B型铅笔所画线条细腻、柔软，整体感强。

2. 纸

复印纸：纸质光滑、洁净，吸水性差，易于钢笔笔触表达。

素描纸：纸质坚硬，表面略粗，颗粒较大，易于铅笔笔触表达。

水彩纸：正面纹理清晰、粗糙，易于表达较粗犷的画面效果。

白色绘图绘纸：纸质较厚，表面光滑，结实耐擦，易于表现快速草图。

3. 辅助工具

直尺、三角尺、曲线板、美工刀、透明胶带等。

四、设计速写的学习方法

设计速写的学习主要有临摹和写生两种方法。达·芬奇说："谁善于临摹谁就善于创造。"塞尚也说："我愿意再现形象。"临摹可以使初学者迅速地掌握设计速写绘制时的技巧和方法，直观地获取感性认识，并可以博采众长，丰富和开拓设计思维。

写生就是运用临摹中学到的表现手法和技巧对实景进行现场描绘的方法。写生有助于整合所学的技法要领，检验绘画者设计速写表现技巧的熟练程度，改进和完善设计速写表现技巧，并能培养绘画者的观察能力和表达能力，帮助绘画者形成自己的表现风格。

临摹和写生作品样例如图1-14～图1-16所示。

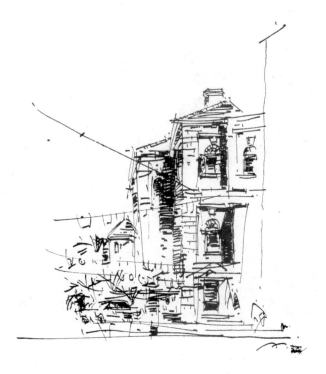

图1-14　风景速写（1）　马兵　作

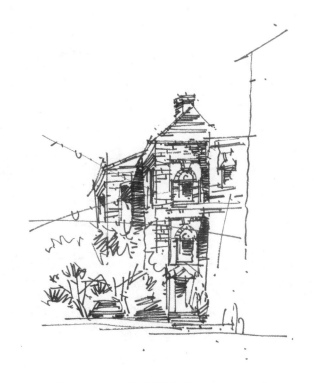

图1-15　风景速写（2）　文健　临

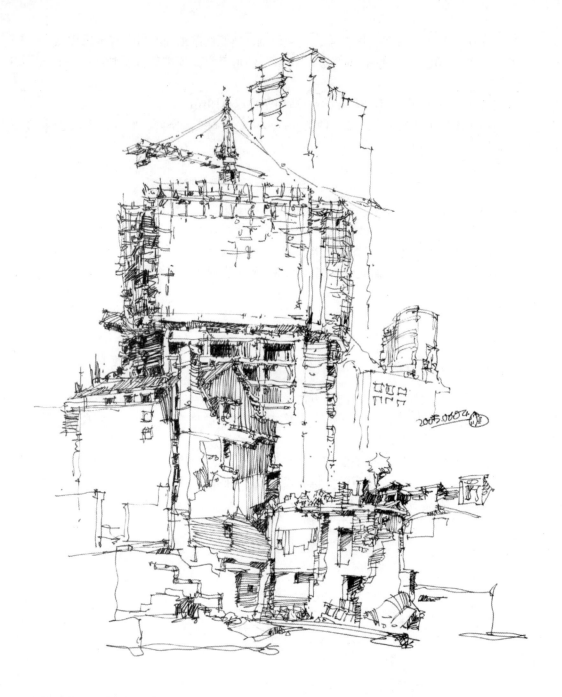

图 1-16 风景写生　杨健　作

1. 设计速写的特点是什么？
2. 绘制 10 幅风景速写作品。
3. 绘制 10 幅人物速写作品。
4. 绘制 10 幅室内陈设速写作品。

第二章 室内设计速写

第一节 室内单体陈设速写

室内陈设是指室内的摆设，是用来营造室内气氛和传达精神功能的物品。室内单体陈设速写就是对室内单个陈设品进行的速写。随着人们生活水平和审美水平的提高，人们越来越注重室内陈设品装饰的重要性，室内设计已经进入"重装饰轻装修"的时代。室内单体陈设从使用角度上可分为功能性陈设（如家具、灯具和织物等）和装饰性陈设（如艺术品、工艺品、纪念品、观赏性植物等）。

室内单体陈设速写应注意陈设品的尺寸、比例和透视关系。另外，还应注意运用不同的线条表现陈设品的不同质感，并尽量展现线条的美感。室内单体陈设速写作品样例如图2-1～图2-11所示。

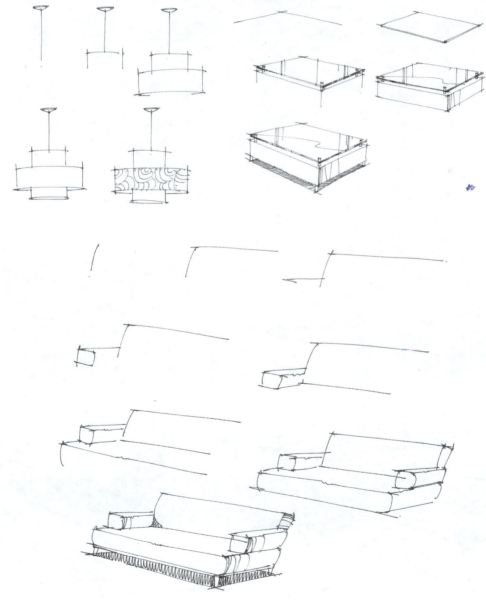

图2-1 室内单体陈设速写（1） 文健 作

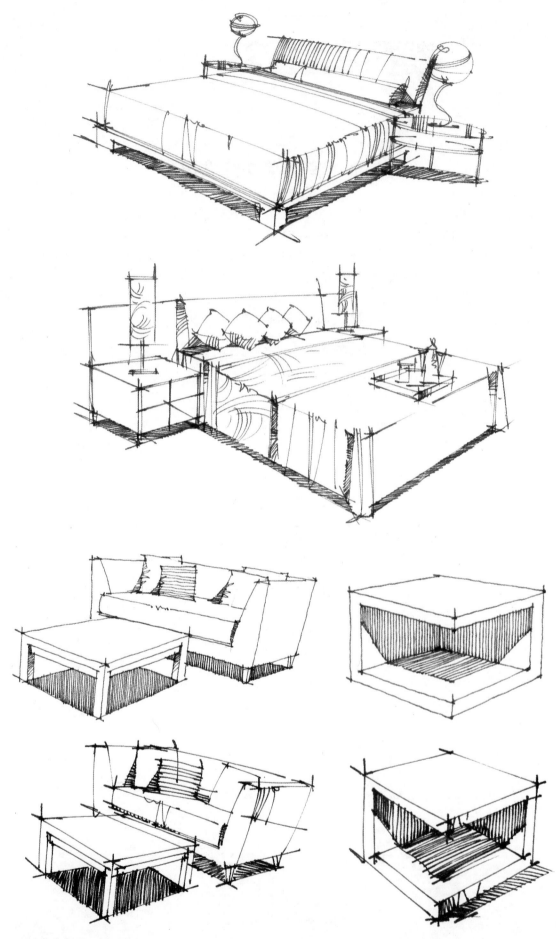

图 2-2 室内单体陈设速写（2） 文健 作

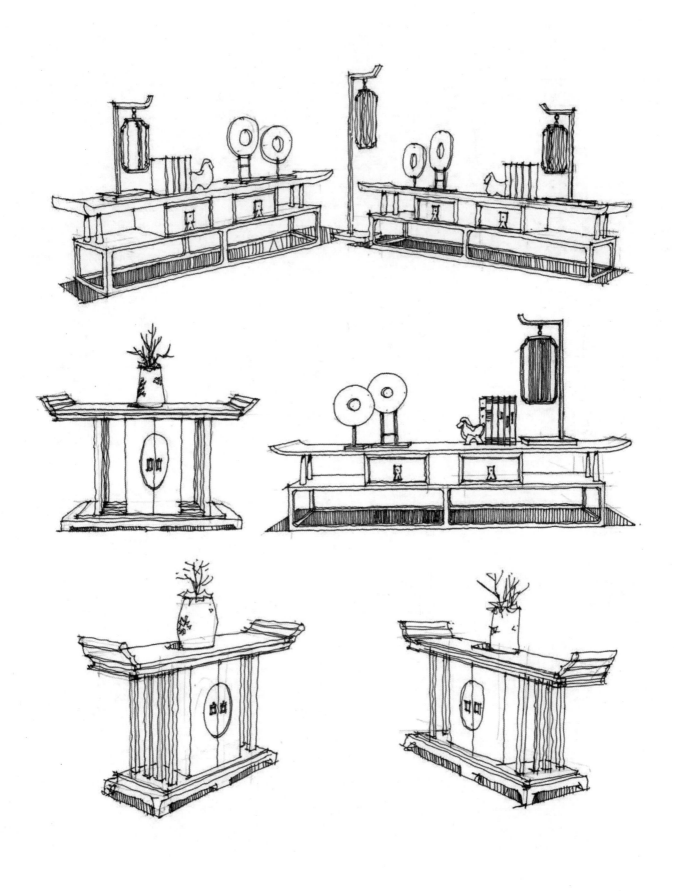

图 2-3 室内单体陈设速写（3） 文健 作

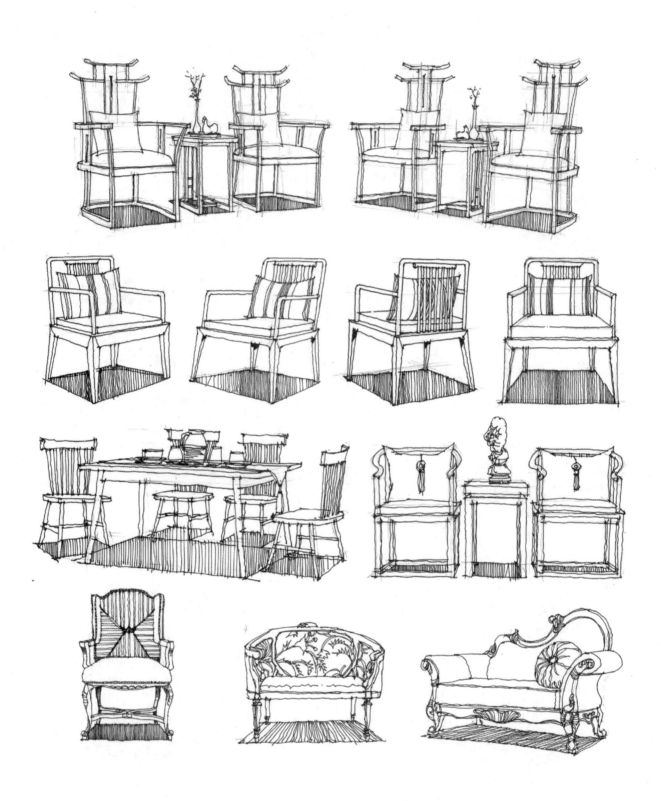

图 2-4 室内单体陈设速写(4) 文健 作

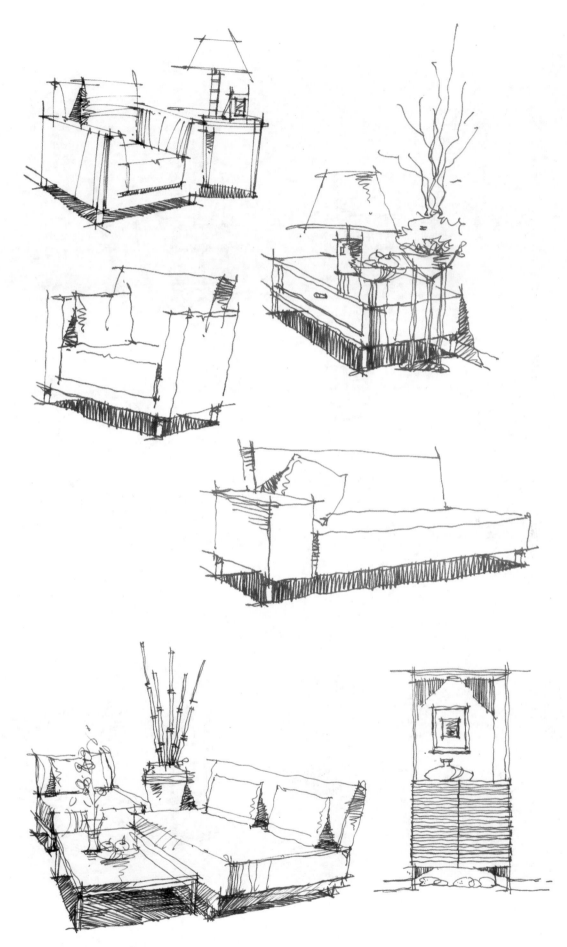

图 2-5 室内单体陈设速写（5） 文健 作

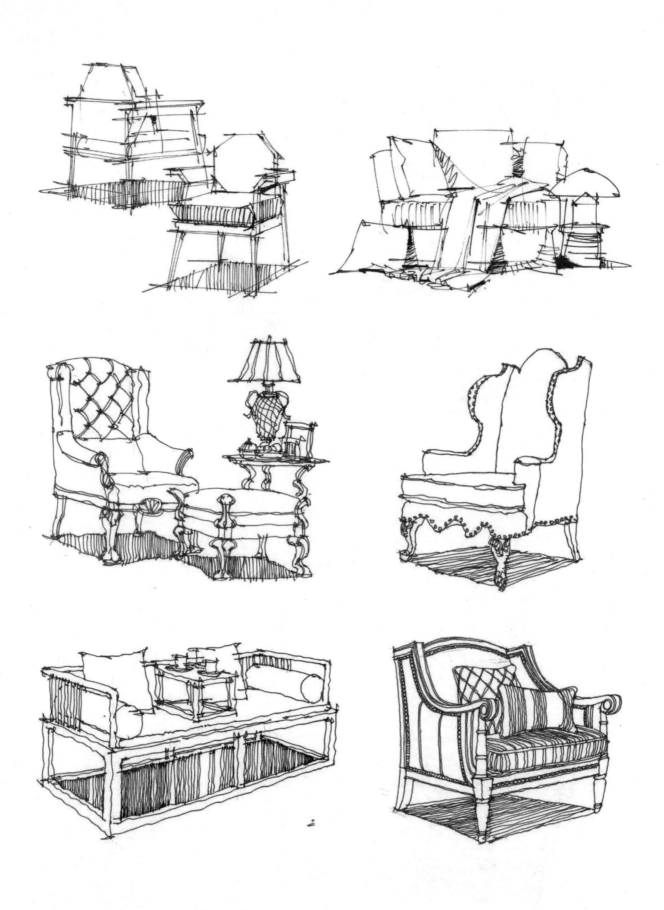

图2-6 室内单体陈设速写(6) 文健 作

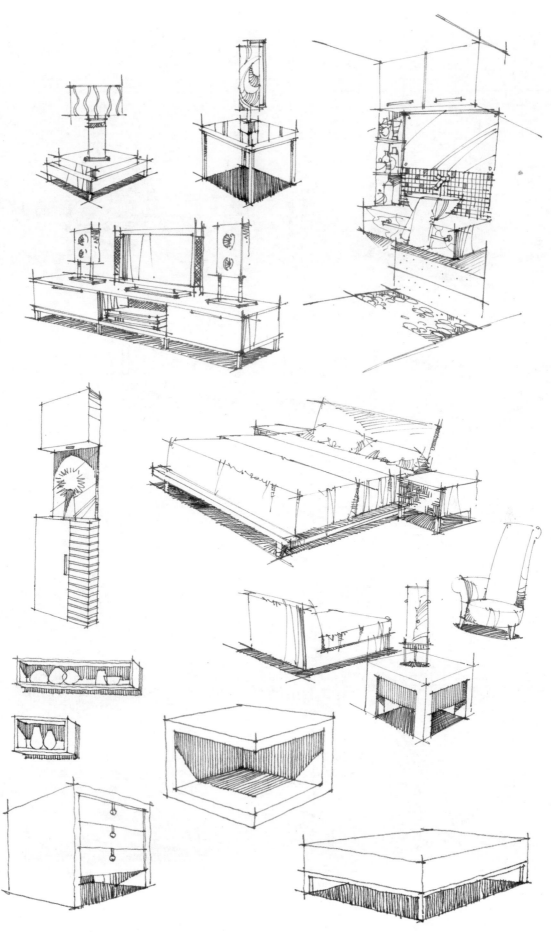

图 2-7 室内单体陈设速写（7） 文健 作

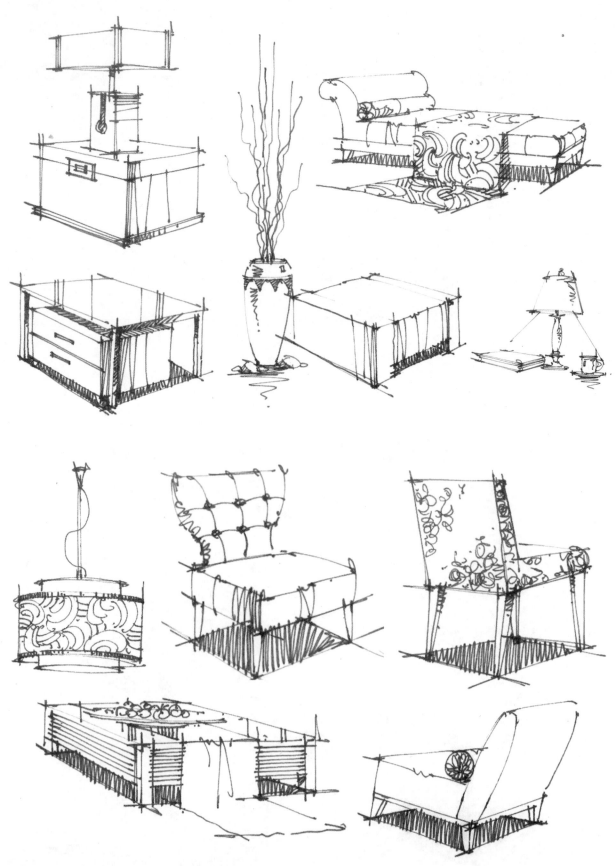

图 2-8 室内单体陈设速写(8) 文健 作

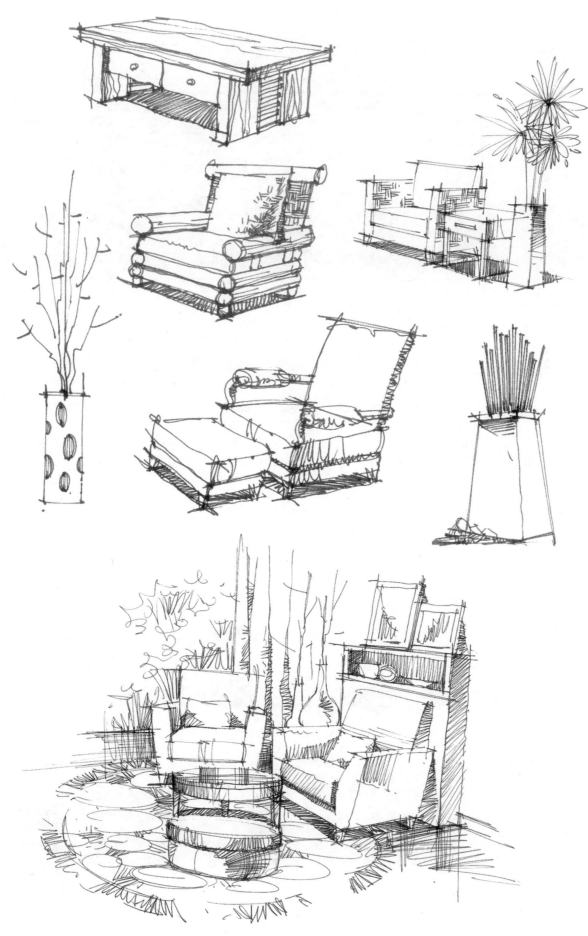

图2-9 室内单体陈设速写（9） 文健 作

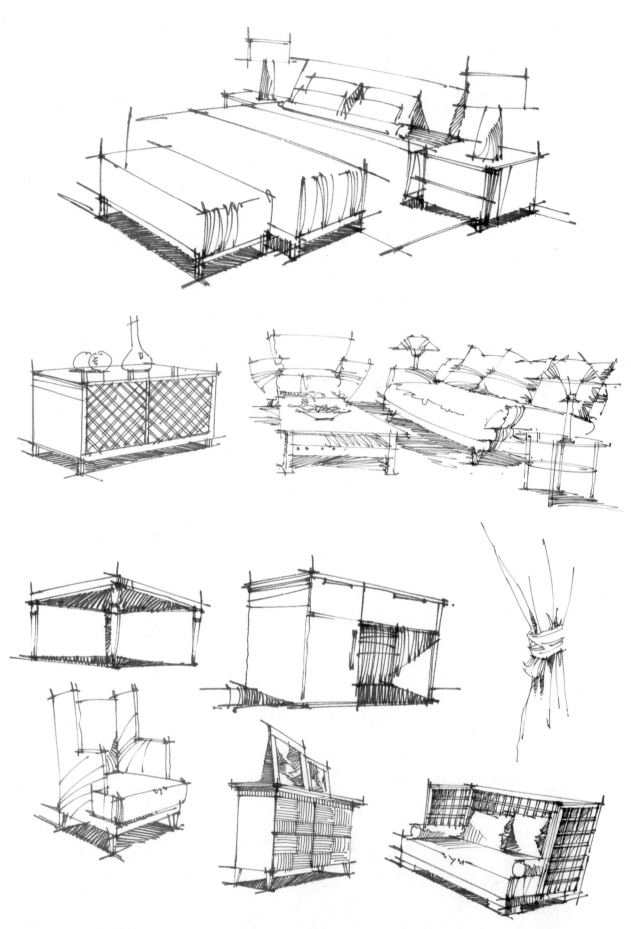

图 2-10 室内单体陈设速写（10） 文健 作

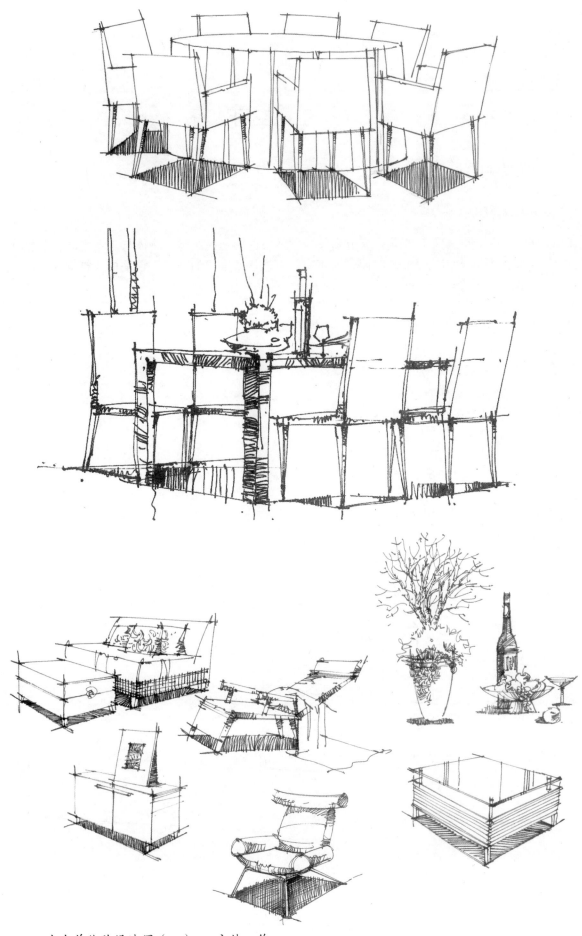

图 2-11 室内单体陈设速写（11） 文健 作

思考与练习

1. 室内设计速写的意义和价值。
2. 绘制 20 幅室内单体陈设速写作品。

第二节　室内空间速写

一、透视表现技法

1. 透视的基本概念

所谓透视，即通过透明平面来观察研究物体形状的方法。透视图是在物体与观者之间，假想有一透明平面，观者对物体各点射出视线，与此平面相交之点连接所形成的图形。它是把建筑物的平面、立面或室内的展开图，根据设计图资料，画成一幅尚未成实体的画面。

透视的常用术语如下。

视点（E）：人眼所在的位置。

画面（P）：绘制透视图所在平面。

基面（G）：放置建筑物的平面。

视高（H）：视点到地面的距离。

视线（L）：视点和物体上各点的连线。

视平线（C）：画面与视平面的交线。

视平面（F）：过视点所作水平面。

透视示意图如图 2-12 所示。

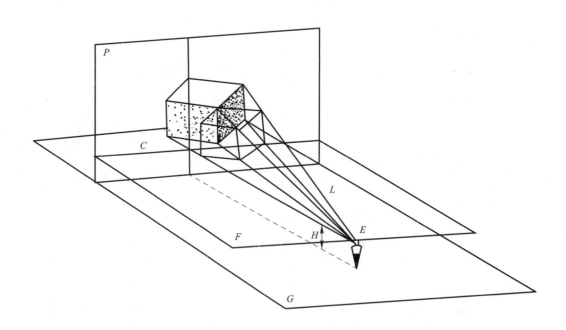

图 2-12　透视示意图　蔡洪　作

2. 透视图的画法

1）一点透视图的画法

一点透视又叫平行透视，即视线与所观察的画面平行，形成方正的视觉画面，并根据视距产生进深立体效果的透视方法。其特点为稳定、庄重，空间效果较开敞。一点透视示意图如图2-13所示。

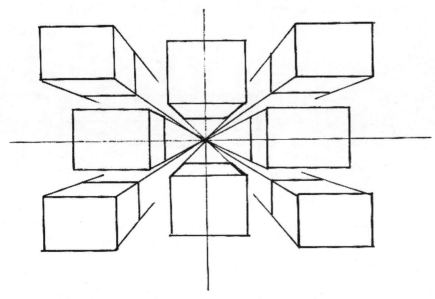

图2-13 一点透视示意图　蔡洪　作

一点透视图（室内）画法步骤通过例子说明如下。

例：试画一幅宽、高、深分别为4m、2.5m、3.5m的室内空间一点透视图，并画出0.5m×0.5m的方格地板。

（1）画出后墙立面。按比例1∶50画出4m×2.5m的墙，并延长基线。

（2）画视平线。在基线上方1.5m处画水平线，定为视平线。

（3）定消失点。在视平线上根据需要定消失点，并将此消失点与四个墙角以线连接、延伸，成为透视空间。

（4）定测点。由消失点向左（右）量取（1/2）×4+3.5=5.5m，在视平线上定为测点。

（5）绘制地板格。在后墙立面的基线上，按比例1∶50每0.5m宽的地板宽度定点，从墙角测点所在方向量取0.5m的宽度定点，到3.5m止，从消失点和测点与每个0.5m的点用线连接、延伸，即可得地板格。

一点透视图（室内）画法如图2-14所示。

2）两点透视图的画法

两点透视又叫成角透视，即视线与所观察的画面成一定角度，形成倾斜的视觉画面，并根据视距产生进深立体效果的透视方法。其特点为生动、活泼，空间立体感较强。

两点透视示意图如图2-15所示。

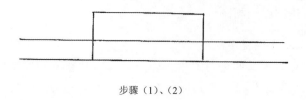

步骤（1）、（2）

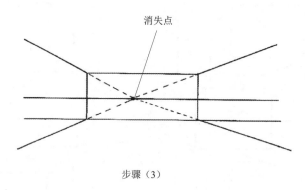

步骤（3）

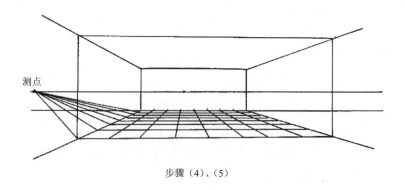

步骤（4）、（5）

图 2-14　一点透视图（室内）画法　　蔡洪　作

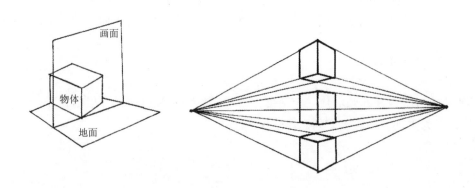

图 2-15　两点透视示意图　　蔡洪　作

两点透视图（室内）画法步骤通过例子说明如下。

例：试画一幅左墙宽度、右墙宽度和墙面高度分别为 3 m、4 m 和 2.5 m 的室内空间两点透视图，并画出 0.5 m×0.5 m 的地板格。

绘制步骤如下。

（1）绘制一条水平直线为基线，以中央部分任意定一点为基点。

（2）画视平线。于墙高 1.5 m 处画水平直线，平行于基线。

（3）定消失点和测点。由墙角线起在视平线上向右量取右墙的长度 4 m 为右测点，再加 4 m 为右消失点；向左量取左墙的长度 3 m 为左测点，再加 3 m 为左消失点。

（4）按照 1∶50 的比例，自基点垂直绘制墙面高度 2.5 m，然后将左、右消失点与 2.5 m 高的墙面上下端连接，可得两点透视室内立体空间。

（5）绘制地板格。首先自基点起，在基线向右量取 0.5 m 宽，共 8 格；向左量取 0.5 m 宽，共 6 格。其次分别以左、右测点连接基线上每一点，并与左、右墙角线相交成若干点。最后再将这些点与左、右两个消失点连接，即绘制出了地板格。两点透视图（室内）画法如图 2-16 所示。

步骤（1）、（2）

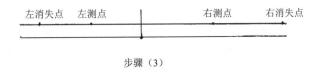

步骤（3）

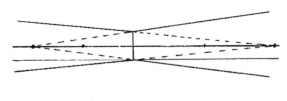

步骤（4）

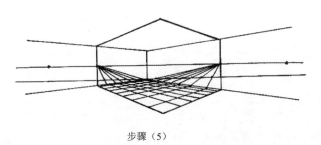

步骤（5）

图 2-16　两点透视图（室内）画法　蔡洪　作

二、室内空间速写

室内设计是根据建筑空间的使用性质，运用物质技术手段，以满足人的物质与精神需求为目的而进行的空间创造活动。室内空间是人类劳动的产物，是人类在漫长的劳动改造中不断完善和创造的建筑内部环境形式。室内空间设计就是对建筑内部空间进行合理的规划和再创造。室内空间设计主要包含两个方面的内容：其一是对空间的组织、调整和再创造，即根据不同室内空间的功能需求对室内空间进行区域划分、重组和结构调整；其二是对空间界面的设计，即根据界面的使用功能和美学要求对界面进行艺术化的处理，包括运用材料、色彩、造型和照明等技术与艺术手段，达到功能与美学效果的完美统一。

室内空间速写就是针对室内空间进行的写生和创作。它以透视原理和人体工程学尺寸为依据，以线条表现为基础，在短时间内将室内空间完整、美观地表达出来。室内空间速写的目的主要是收集设计素材、推敲设计方案和展示空间设计效果。

室内空间速写在表达时要注意空间构图的完整性与美观性、画面均衡感的营造、节奏感和韵律感的体现、视觉中心的表现等形式美要素。

室内空间速写作品样例如图 2-17～图 2-50 所示。

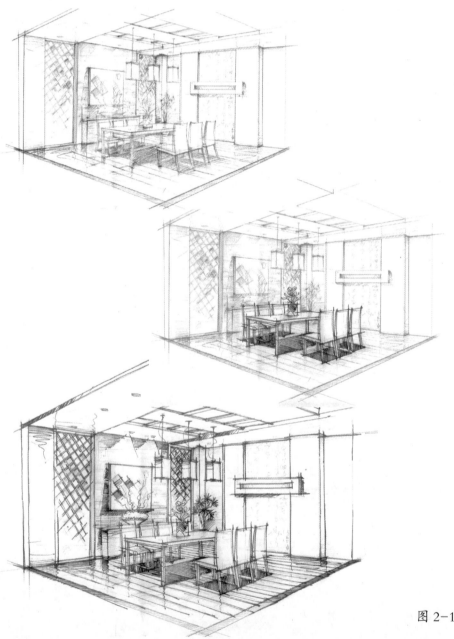

图 2-17　室内空间速写（1）

文健　作

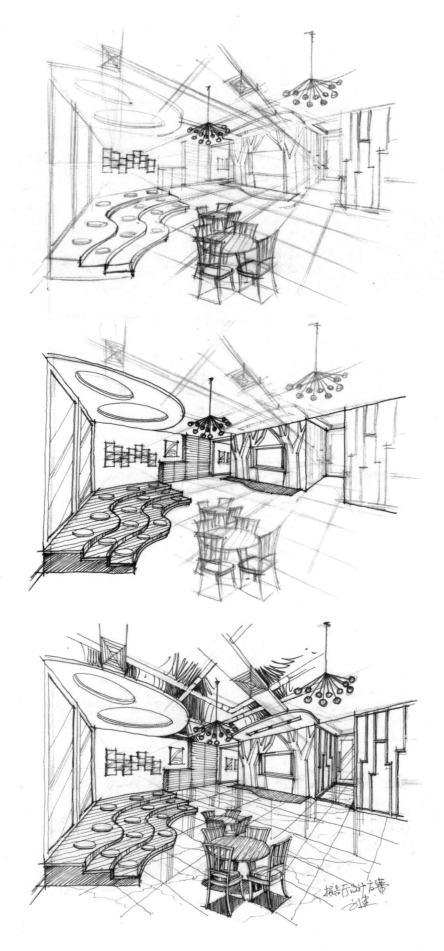

图 2-18 室内空间速写（2） 文健 作

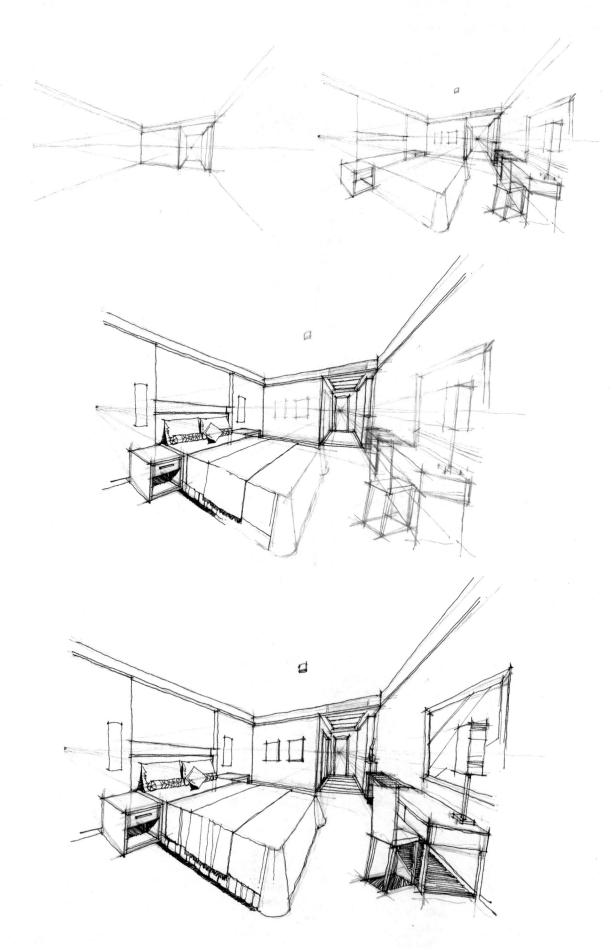

图 2-19 室内空间速写（3） 文健 作

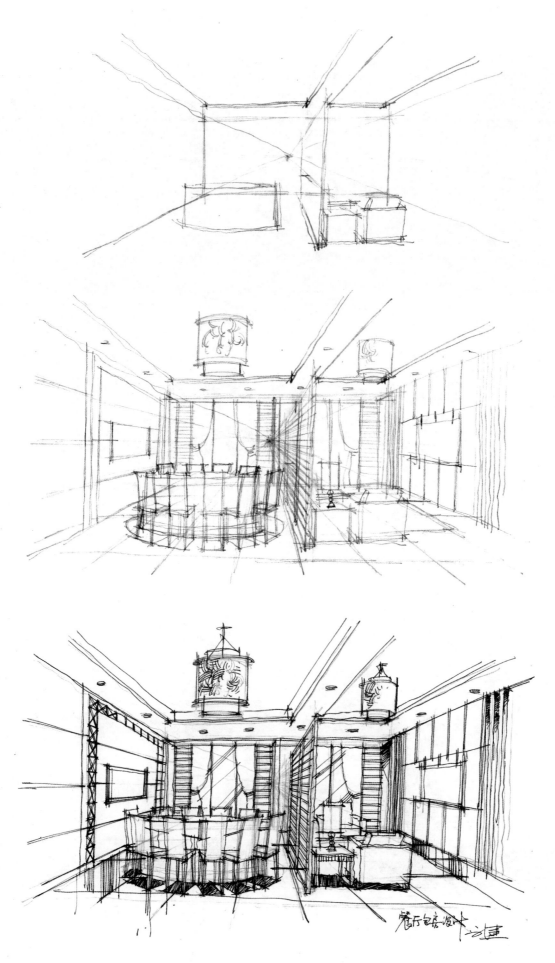

图 2-20 室内空间速写（4） 文健 作

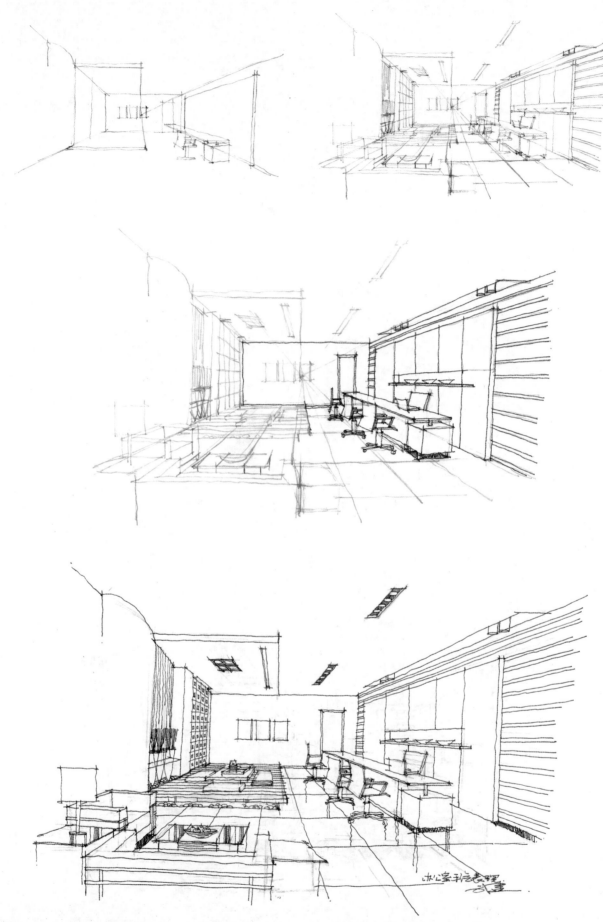

图 2-21 室内空间速写（5） 文健 作

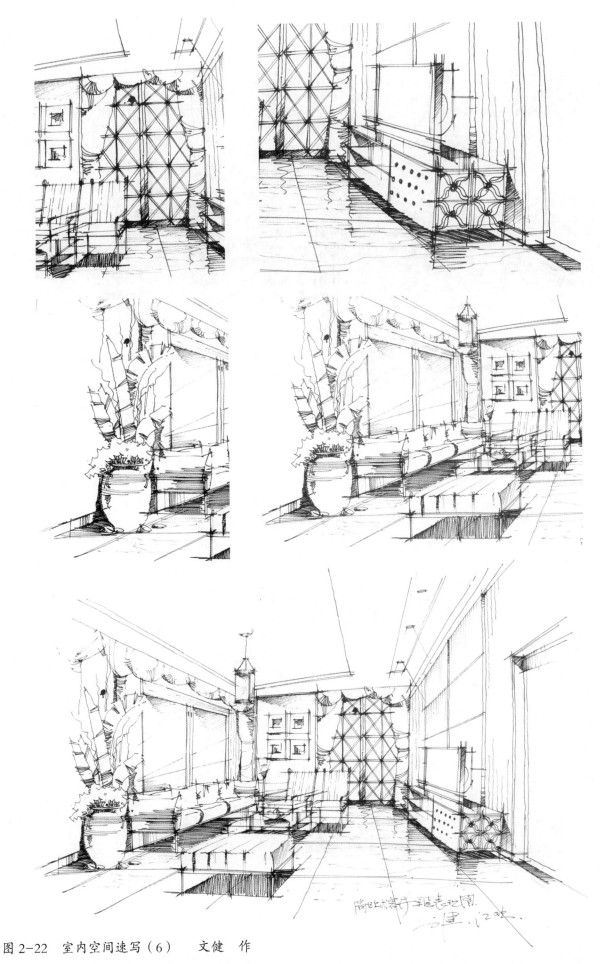

图 2-22 室内空间速写（6） 文健 作

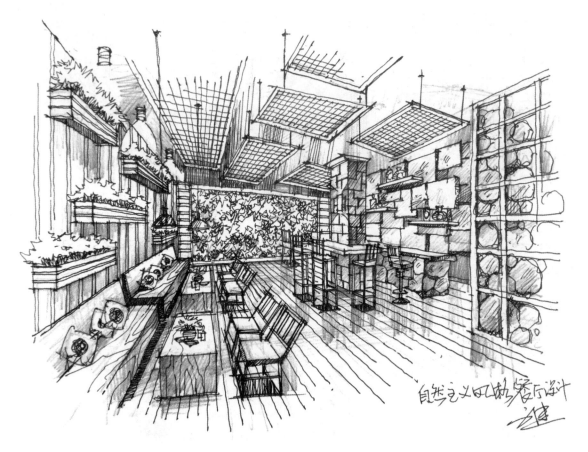

图 2-23 室内空间速写（7） 文健 作

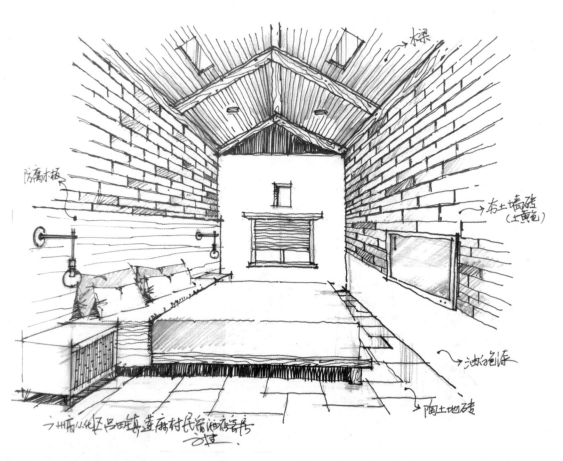

图 2-24 室内空间速写（8） 文健 作

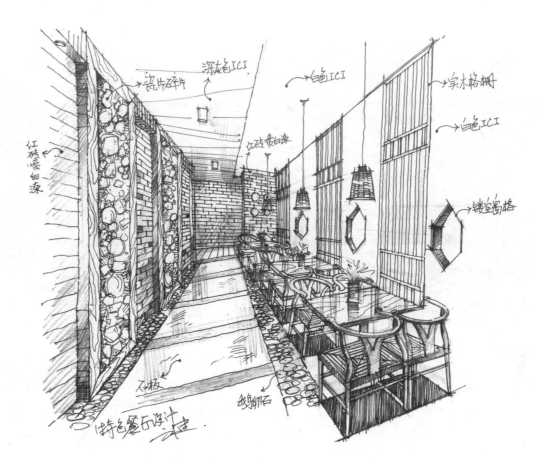

图 2-25　室内空间速写（9）　文健　作

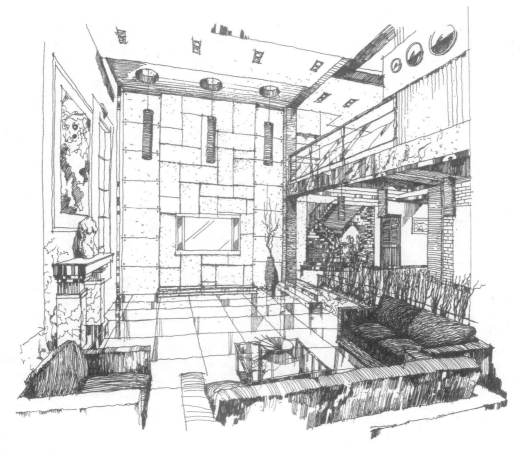

图 2-26　室内空间速写（10）　胡华中　作

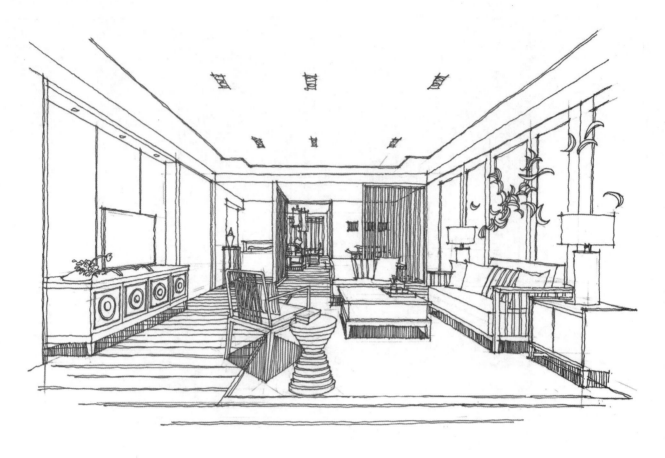

图 2-27 室内空间速写（11） 文健 作

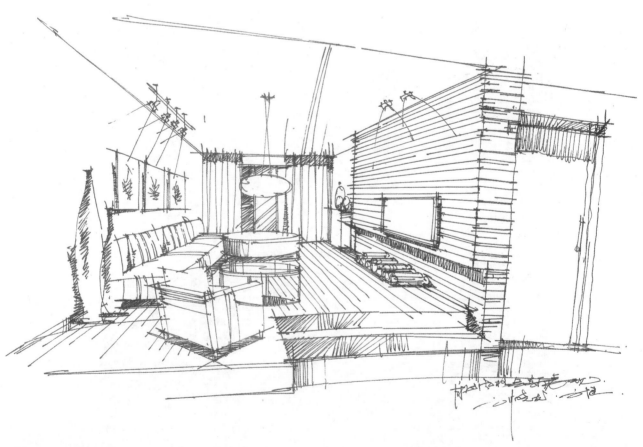

图 2-28 室内空间速写（12） 文健 作

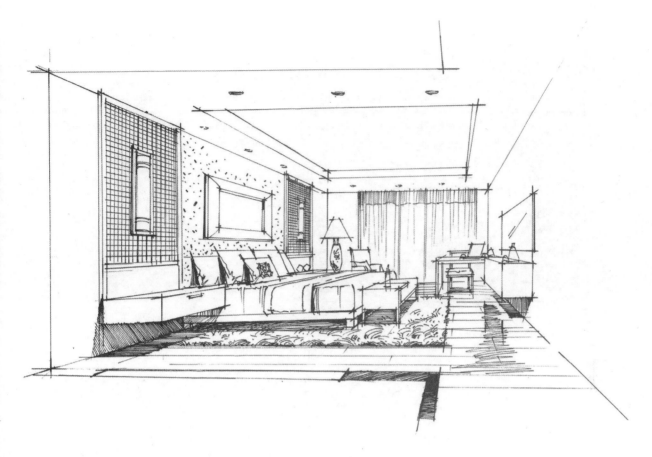

图 2-29 室内空间速写（13） 文健 作

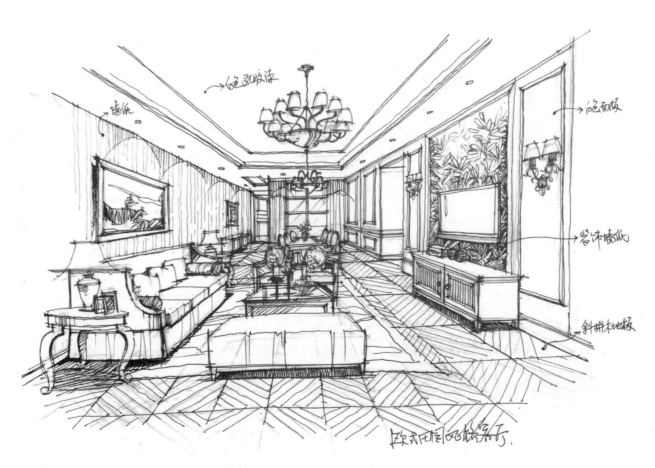

图 2-30 室内空间速写（14） 文健 作

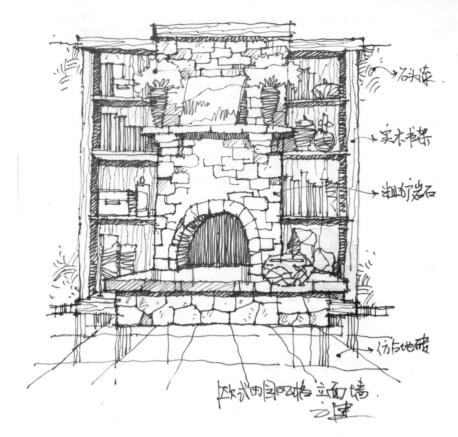

图 2-31 室内空间速写（15） 文健 作

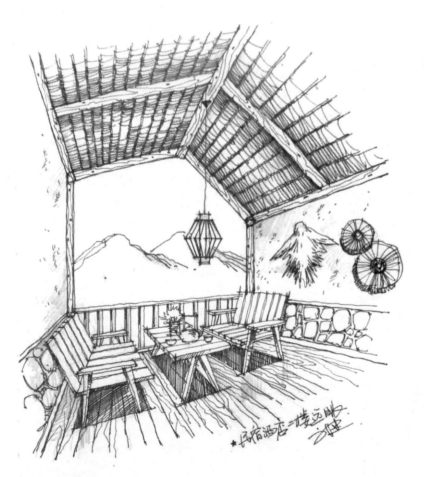

图 2-32 室内空间速写（16） 文健 作

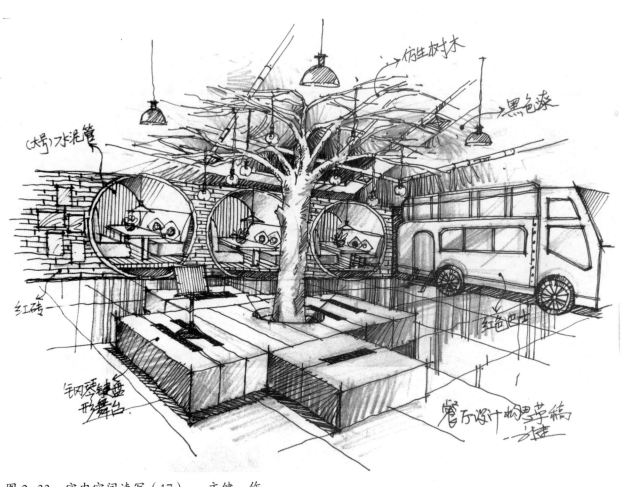

图 2-33 室内空间速写（17） 文健 作

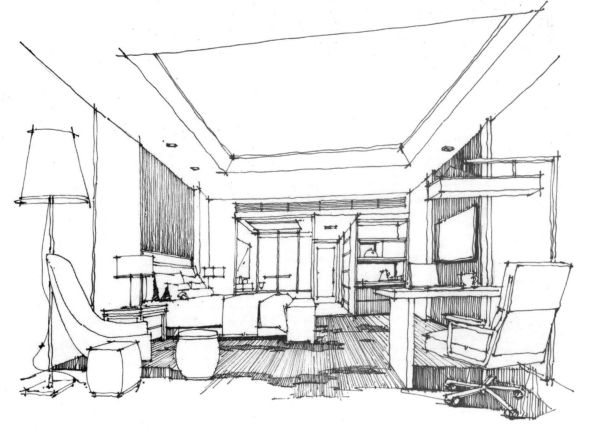

图 2-34 室内空间速写（18） 文健 作

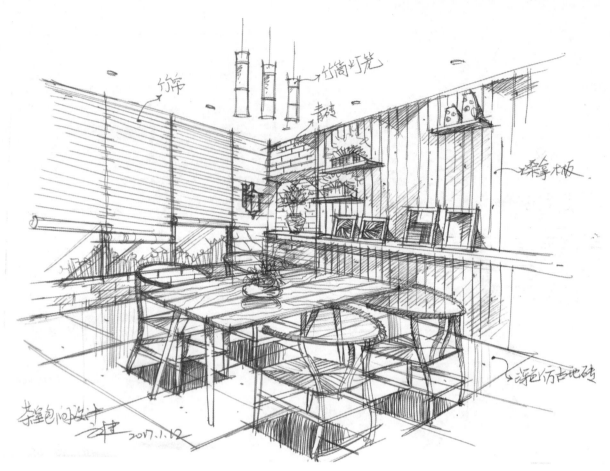

图 2-35 室内空间速写（19） 文健 作

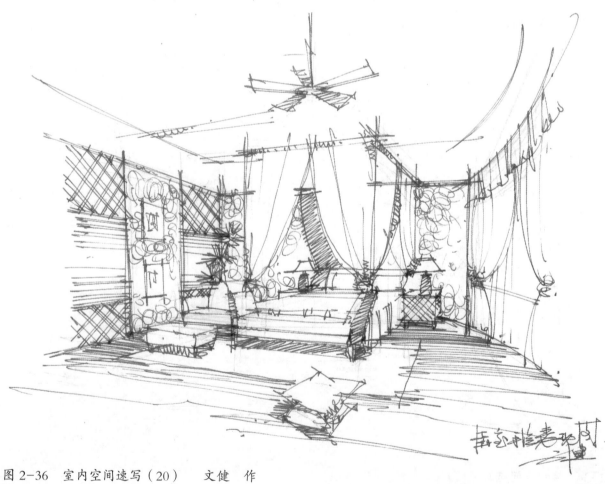

图 2-36 室内空间速写（20） 文健 作

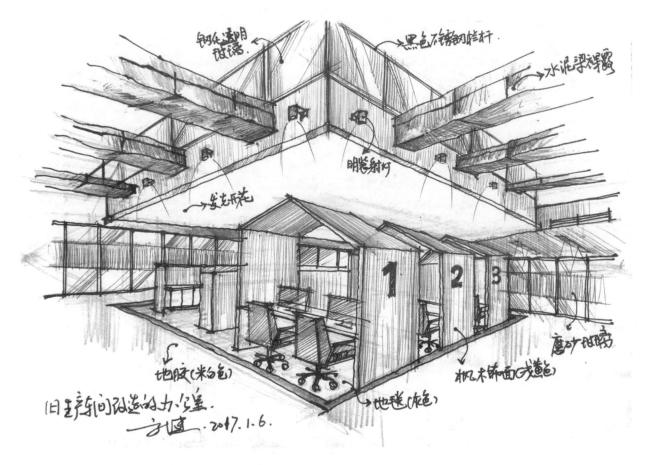

图 2-37 室内空间速写(21) 文健 作

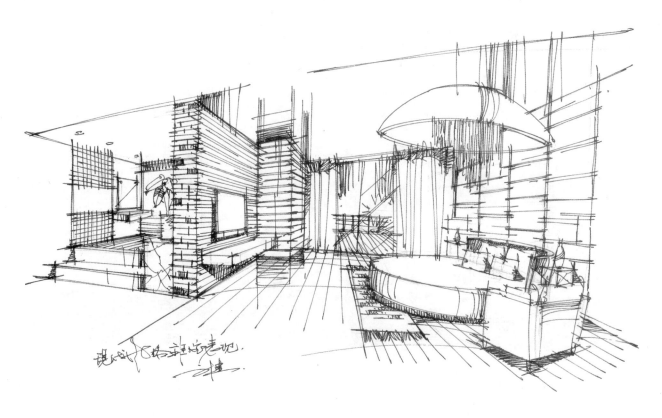

图 2-38 室内空间速写(22) 文健 作

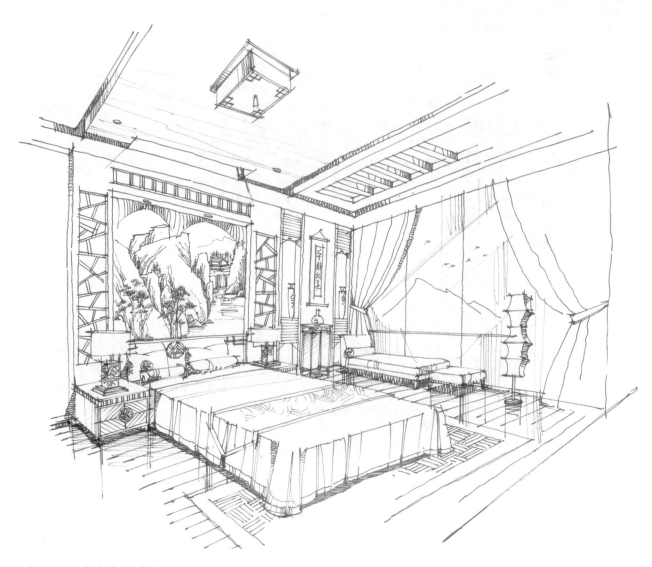

图 2-39　室内空间速写（23）　文健　作

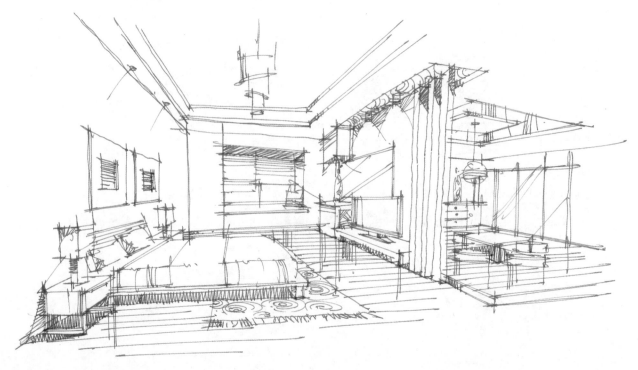

图 2-40　室内空间速写（24）　文健　作

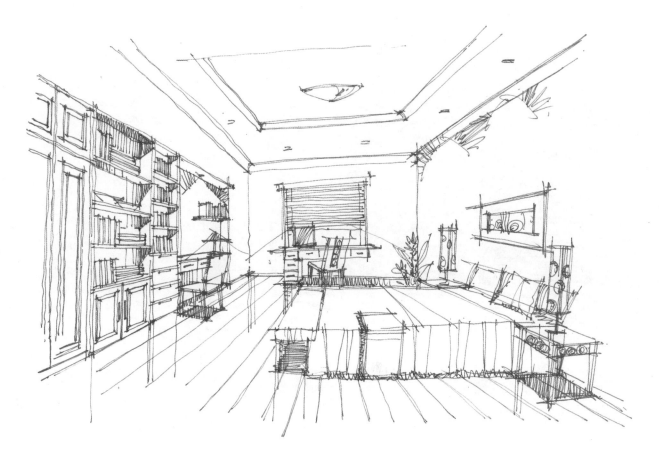

图 2-41　室内空间速写（25）　　文健　作

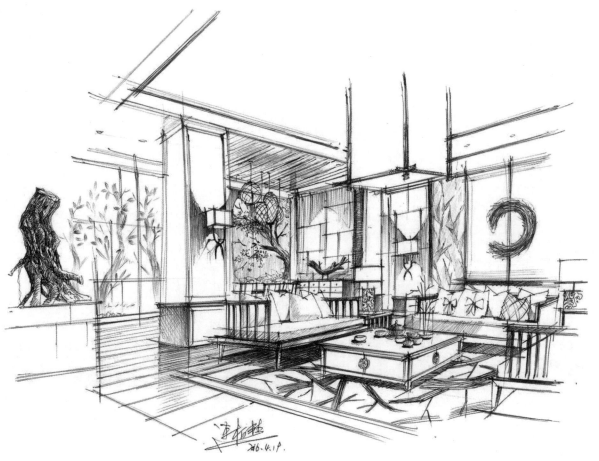

图 2-42　室内空间速写（26）　　连柏慧　作

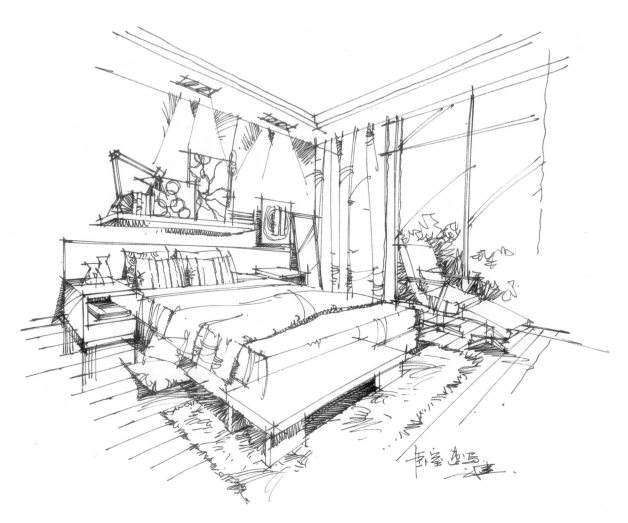

图 2-43 室内空间速写（27） 文健 作

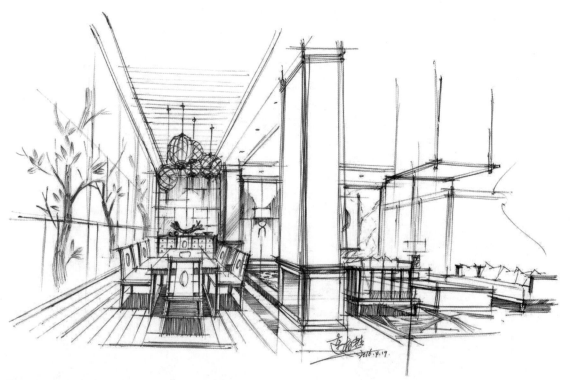

图 2-44 室内空间速写（28） 连柏慧 作

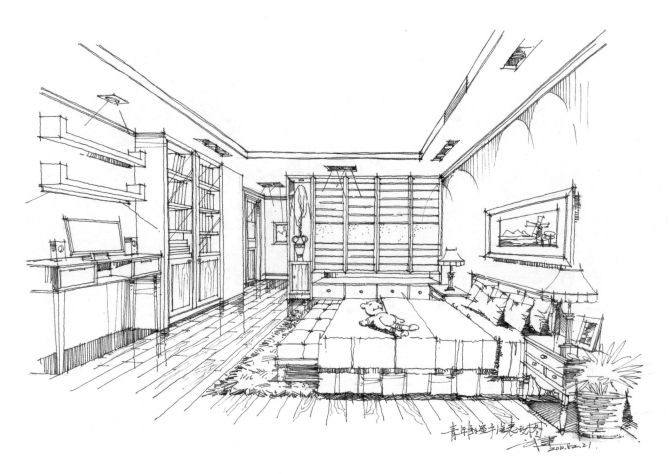

图 2-45 室内空间速写（29） 文健 作

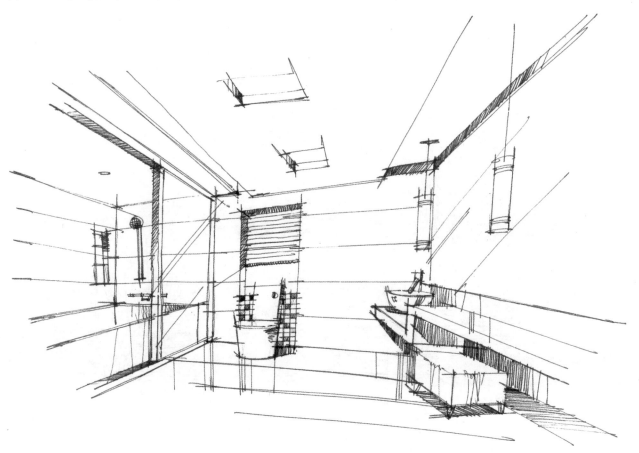

图 2-46 室内空间速写（30） 文健 作

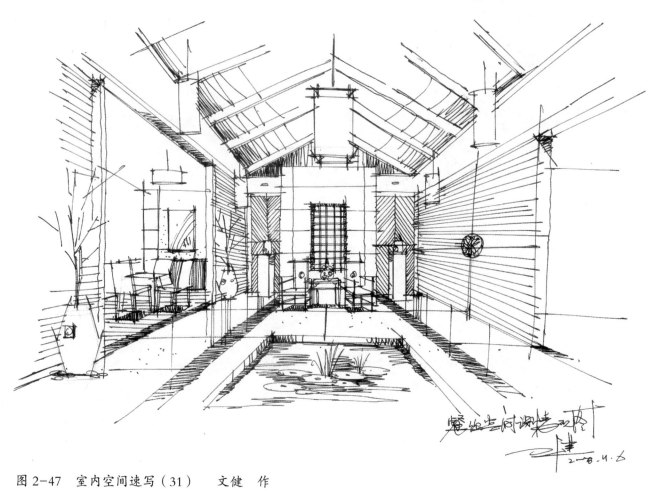

图 2-47 室内空间速写（31） 文健 作

图 2-48 室内空间速写（32） 文健 作

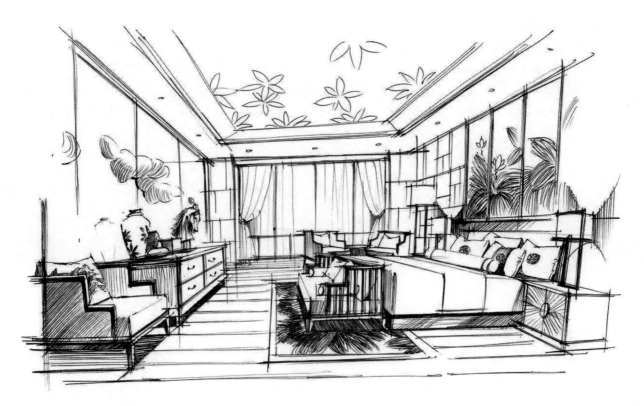

图 2-49　室内空间速写（33）　　连柏慧　作

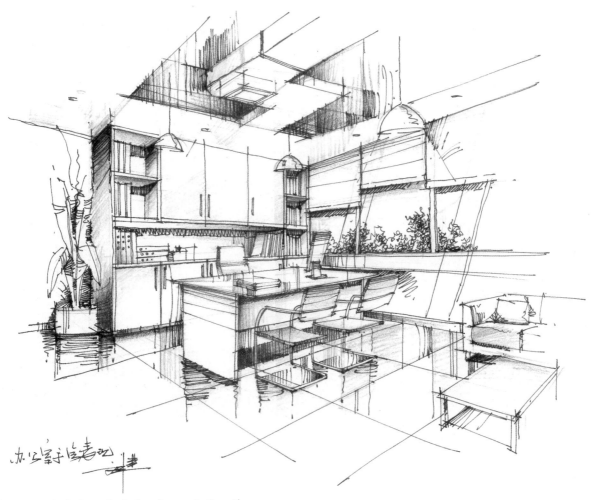

图 2-50　室内空间速写（34）　　文健　作

1. 一点透视的概念和特点是什么？
2. 绘制10幅室内空间速写作品。

第三章　园林景观设计速写

第一节　园林景观配景速写

　　园林景观配景是指用以装饰园林环境的附属景物，主要分为园林建筑小品和园林植物两大类。广义上来讲，园林景观配景还包括人物和交通工具。园林建筑小品包括亭、廊、花架、灯、椅、指示牌、景墙、栏杆和桥等。园林植物是园林树木及花卉的总称，园林树木一般分为乔木、灌木和藤本三类，花卉则是指有观赏价值的草本植物、草本或木本的地被植物、花灌木、开花乔木及盆景等。园林景观配景速写作品样例如图 3-1～图 3-12 所示。

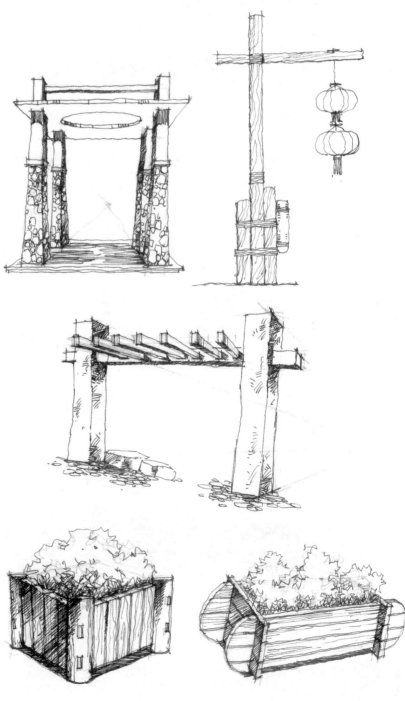

图 3-1　园林景观配景速写（1）
　　　文健　作

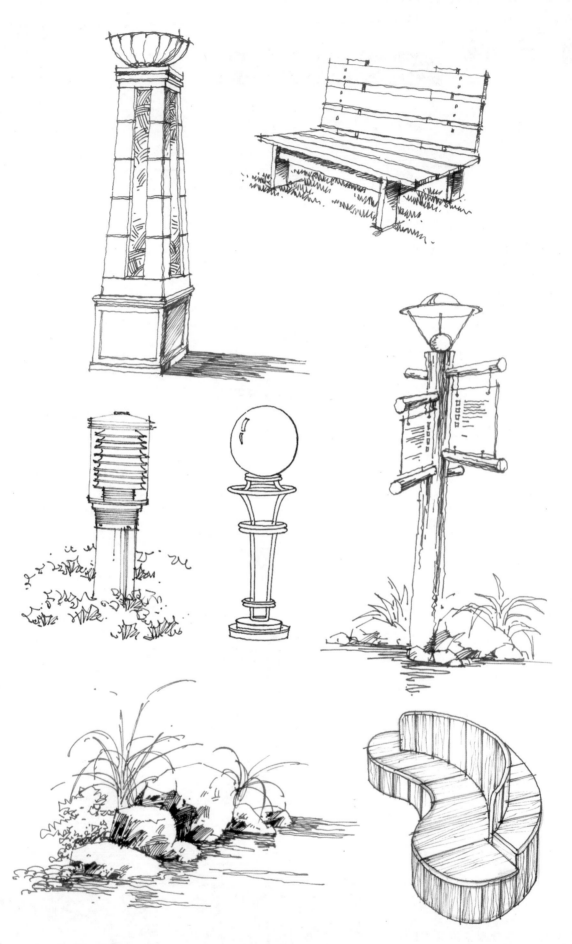

图 3-2 园林景观配景速写（2） 文健 作

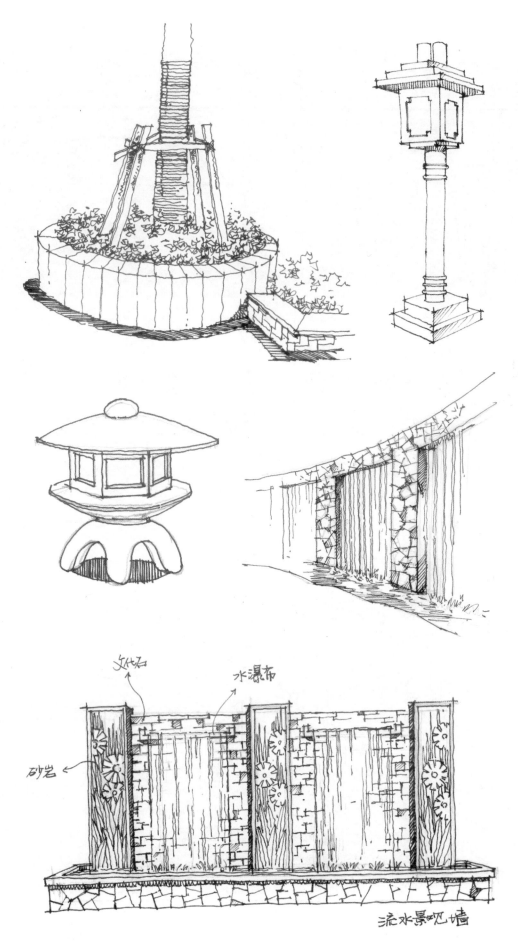

图 3-3 园林景观配景速写（3） 文健 作

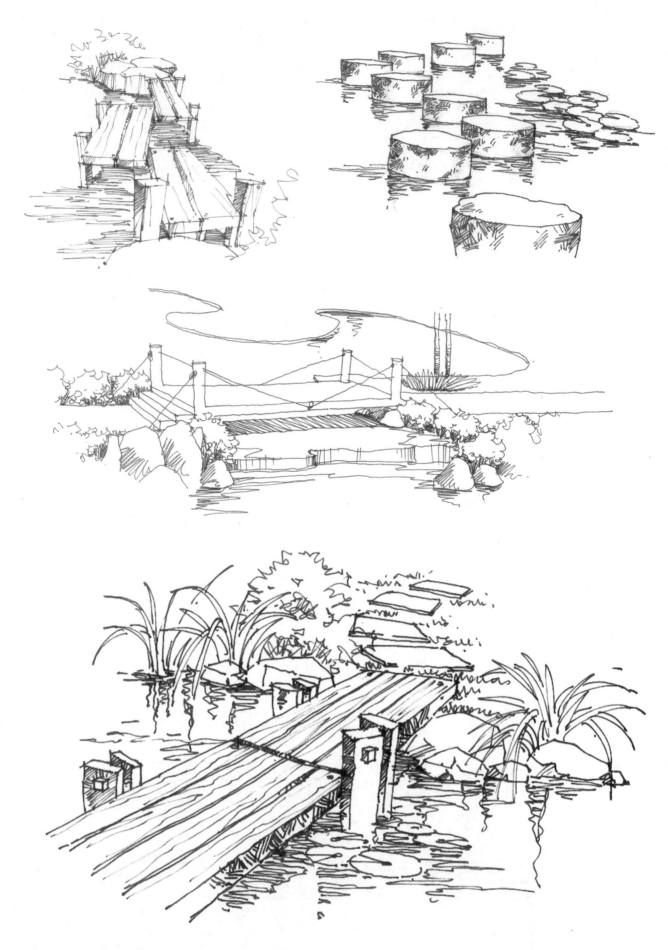

图 3-4 园林景观配景速写（4） 文健 作

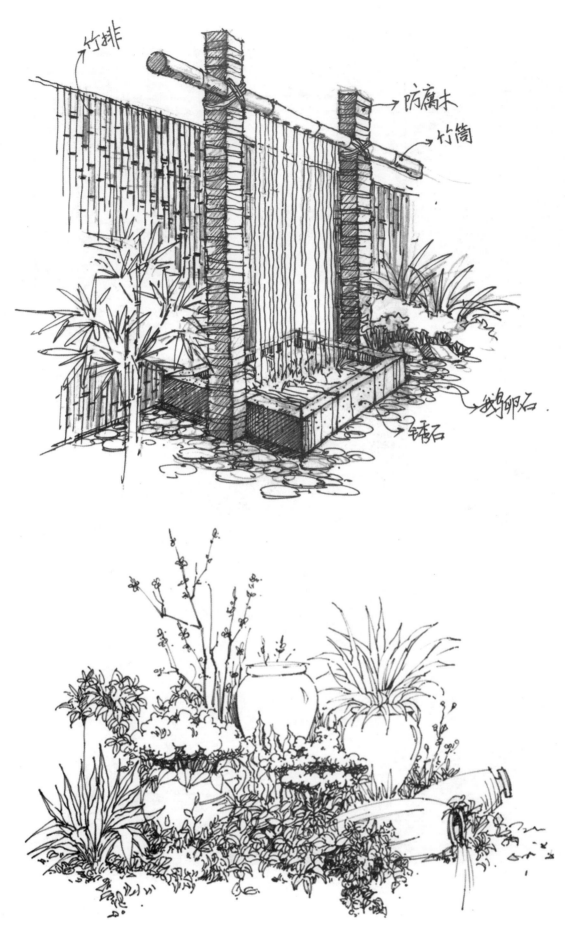

图 3-5　园林景观配景速写（5）　文健　作

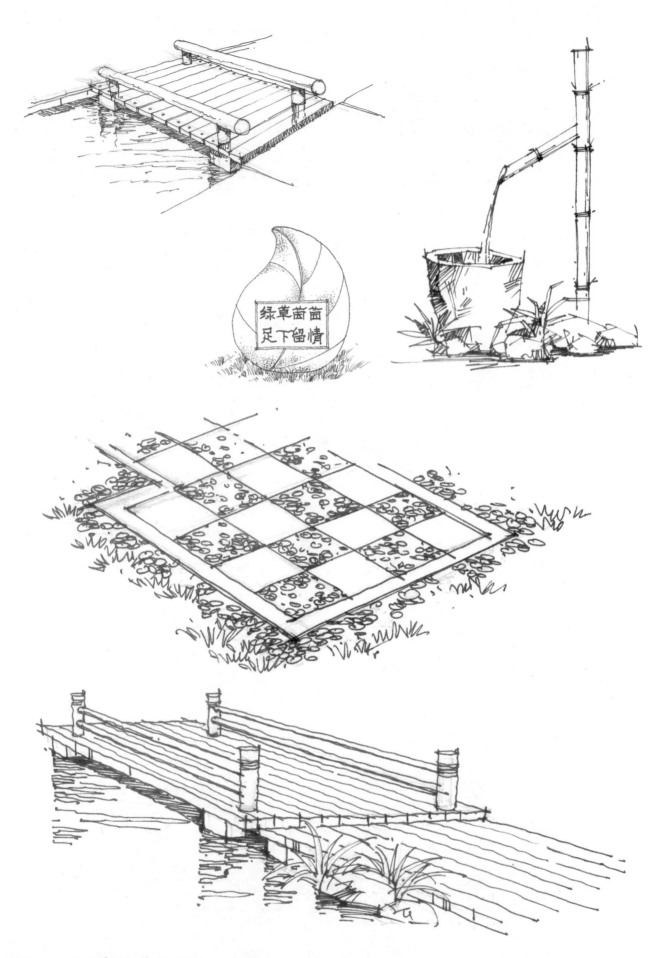

图 3-6 园林景观配景速写（6） 文健 作

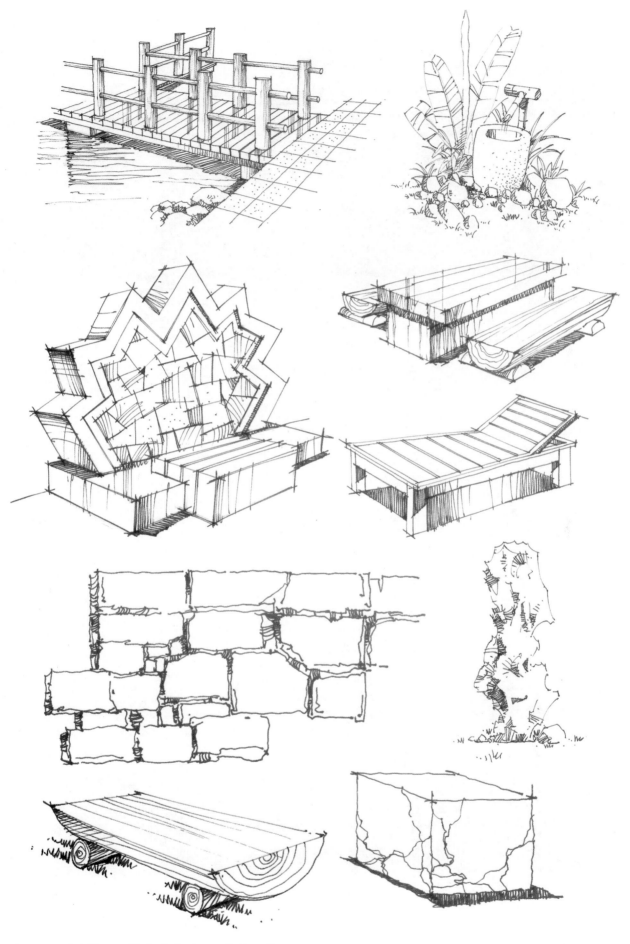

图 3-7 园林景观配景速写（7） 文健 作

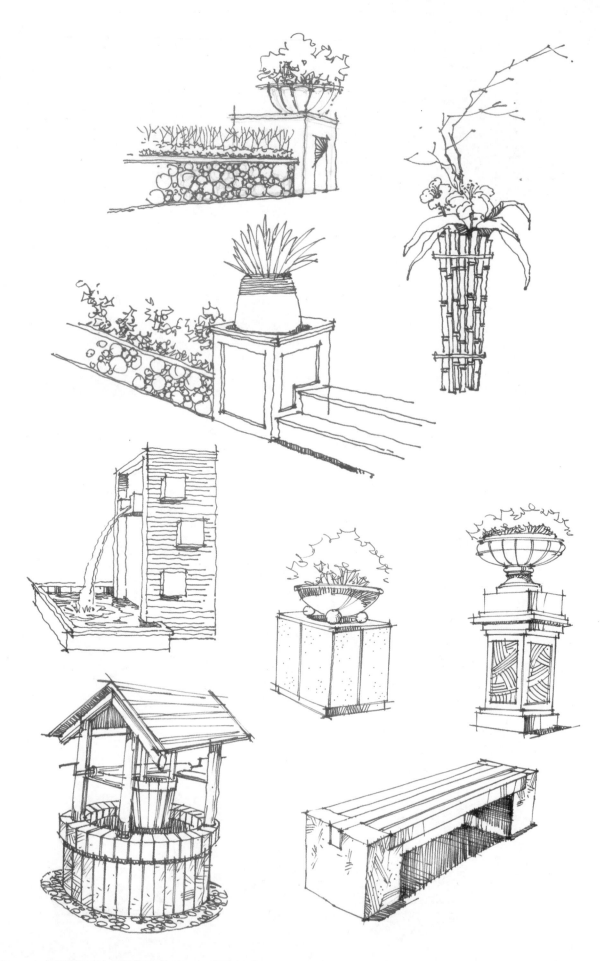

图 3-8 园林景观配景速写(8) 文健 作

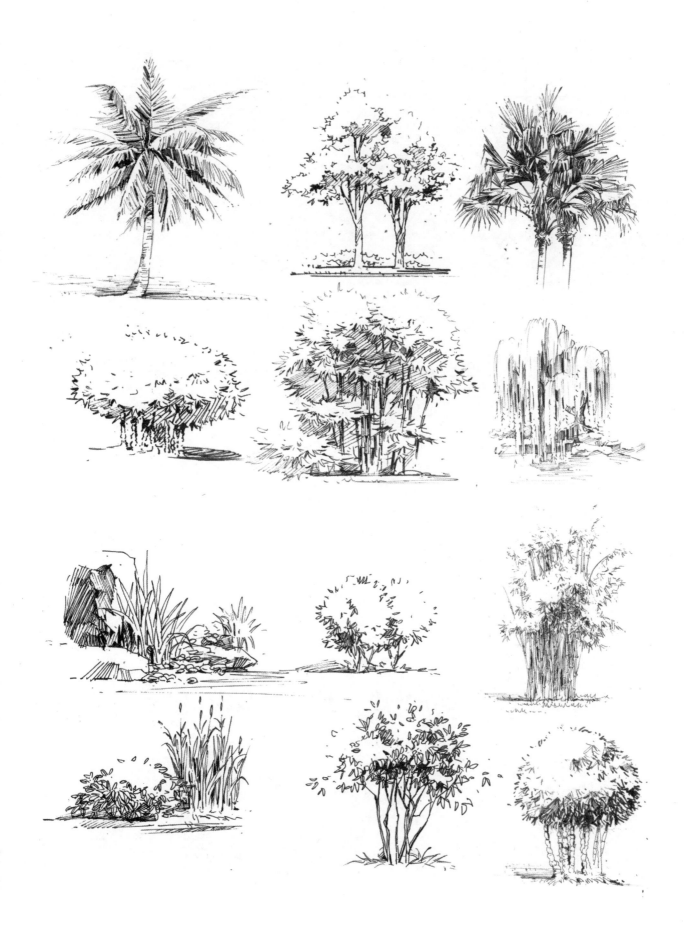

图 3-9 园林景观配景速写（9） 胡华中 作

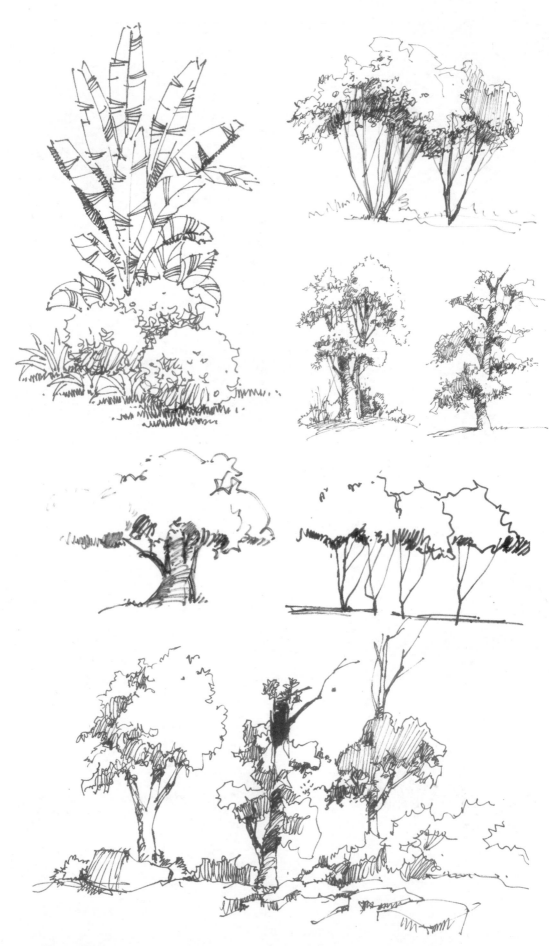

图 3-10 园林景观配景速写（10） 文健 作

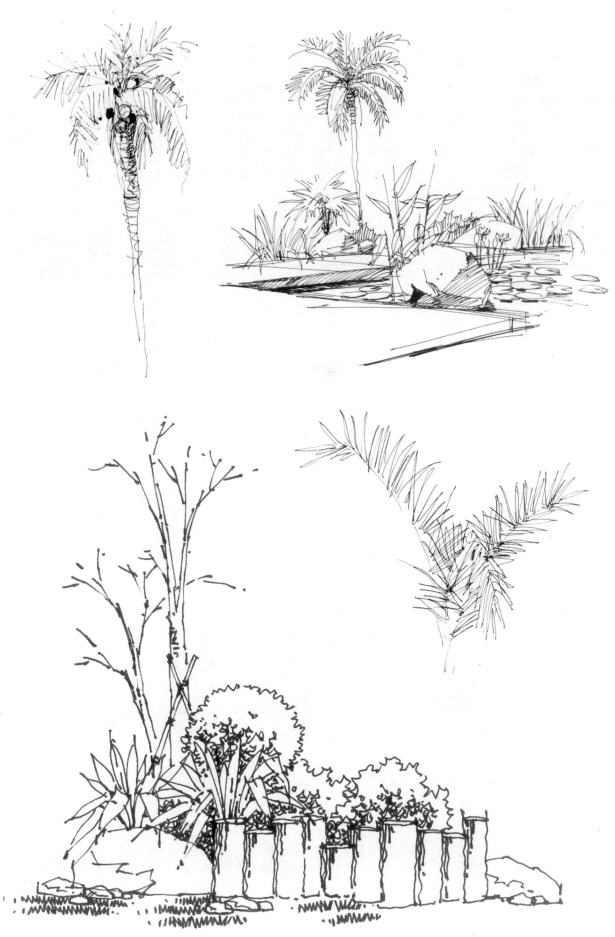

图 3-11　园林景观配景速写（11）　　文健　作

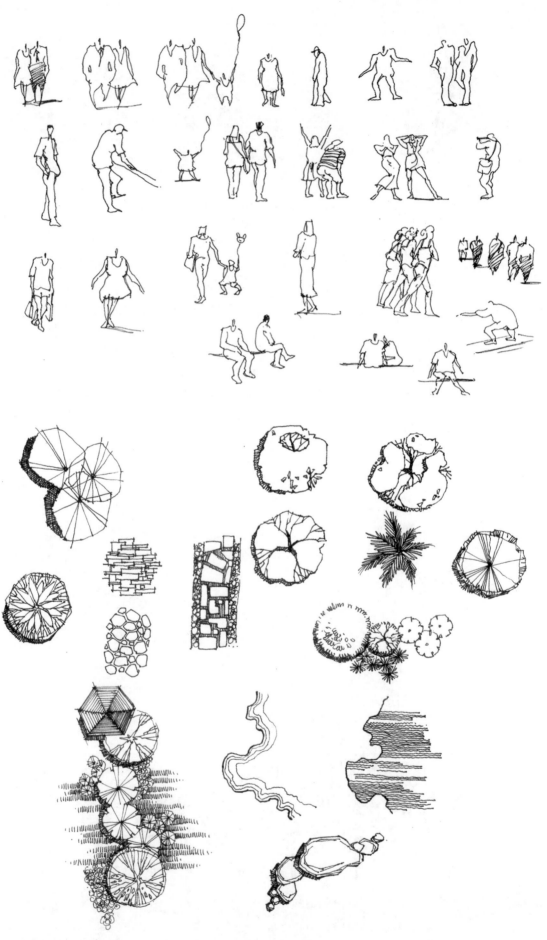

图 3-12 园林景观配景速写（12） 文健 作

思考与练习

1. 什么是园林景观配景？
2. 绘制10幅园林景观配景速写作品。

第二节 园林景观空间速写

园林景观空间速写是指针对园林场景进行的快速设计和写生。园林景观空间速写在绘制时应注意以下几个问题。

1. 构图的幅式选择

园林景观空间的构图主要有两种幅式：横幅和竖幅。横幅的构图可以表现出舒展、宽阔的视觉效果；竖幅的构图可以表现出高耸、深远的视觉效果。

2. 景观层次的营造

园林景观空间的表达要体现出丰富的景观层次，加大空间进深，使前景与背景之间相互衬托。

3. 景观空间的主次、虚实关系

强化主要景观的设计与刻画，去除或弱化与主要景观相冲突的次要景观。

4. 画面的均衡与对称

均衡与对称的主要作用是使画面具有稳定性。稳定是人类在长期观察自然中形成的一种视觉习惯和审美观念，是一种合乎逻辑的比例关系。均衡的形式比对称灵活，可以防止画面过于呆板；对称的稳定感较强，能使画面产生庄严、肃穆、和谐的感觉。

5. 视觉中心的营造

视觉中心又称"趣味中心"，是园林景观空间中最精彩的部分，观众的视觉首先被它吸引。视觉中心可以通过精细的造型和细致的线条来表达。

园林景观空间速写作品样例如图3-13～图3-20所示。

图3-13 园林景观空间速写（1） 文健 作

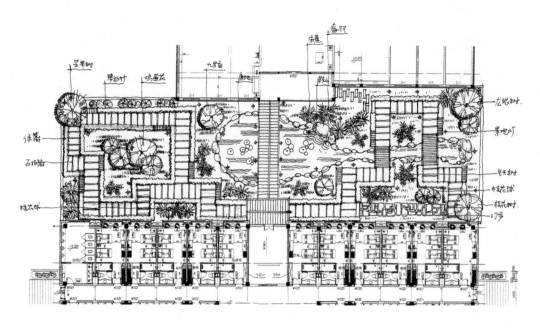
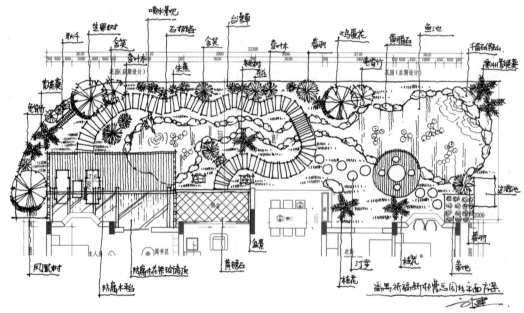
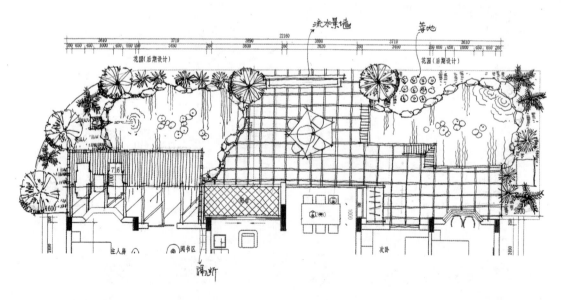

图 3-14　园林景观空间速写（2）　文健　作

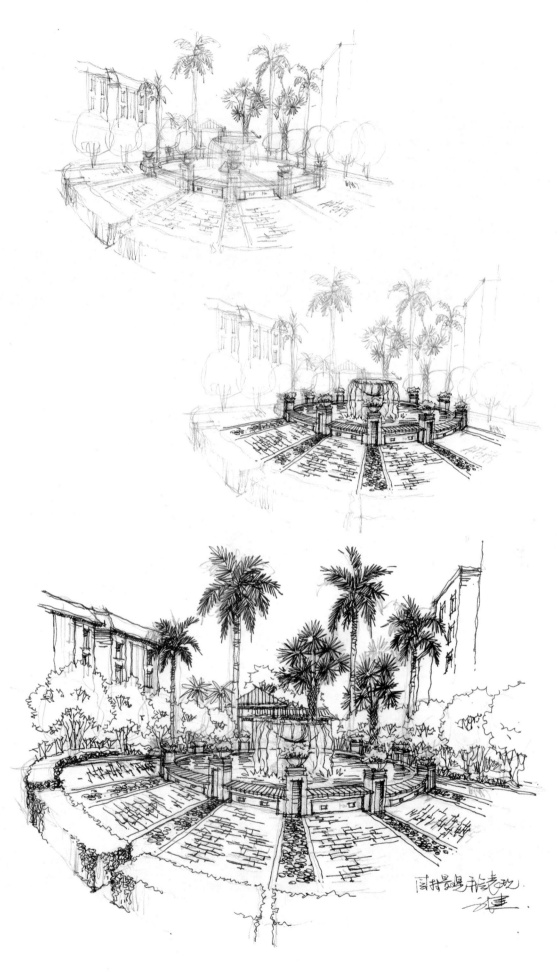

图 3-15　园林景观空间速写（3）　文健　作

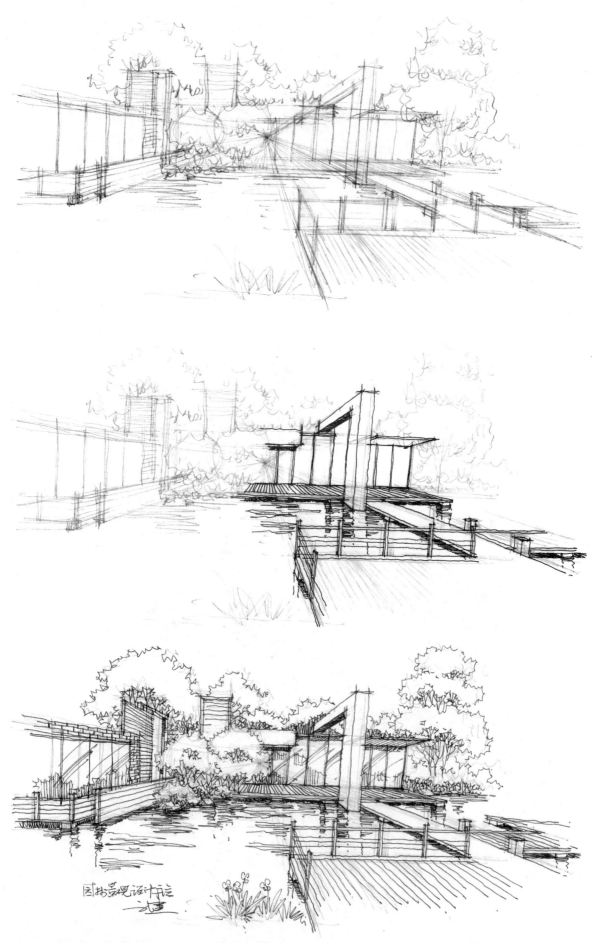

图 3-16 园林景观空间速写（4） 文健 作

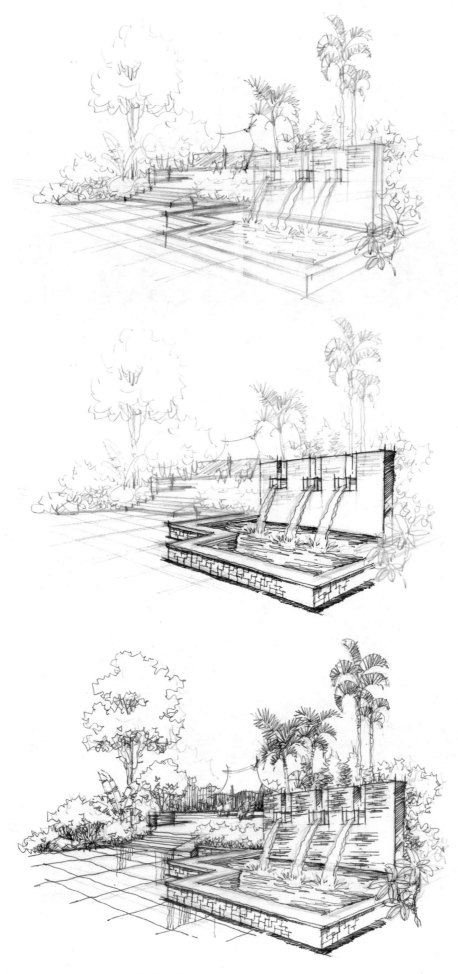

图 3-17　园林景观空间速写（5）　文健　作

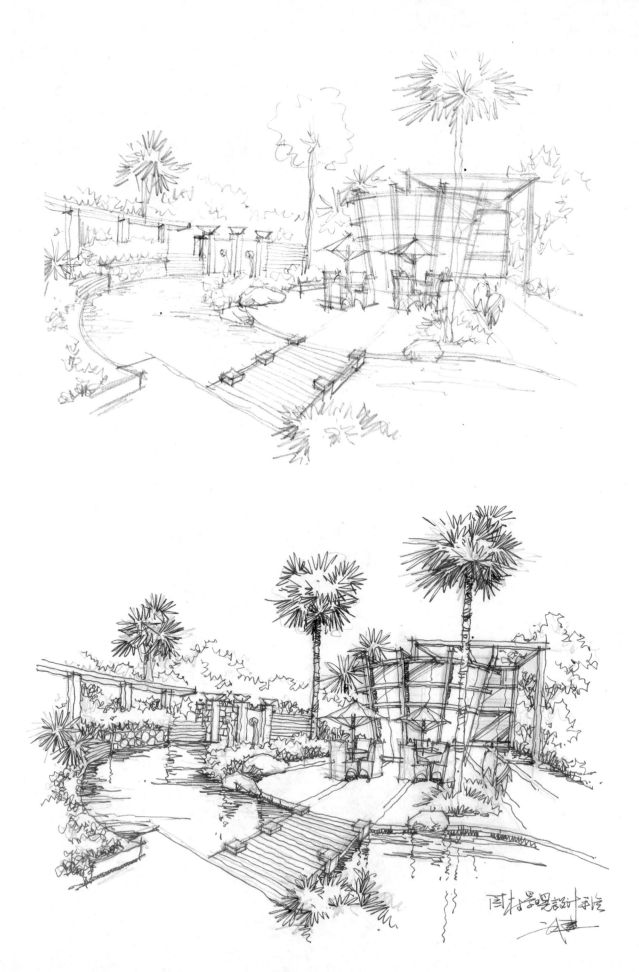

图 3-18 园林景观空间速写（6）　文健　作

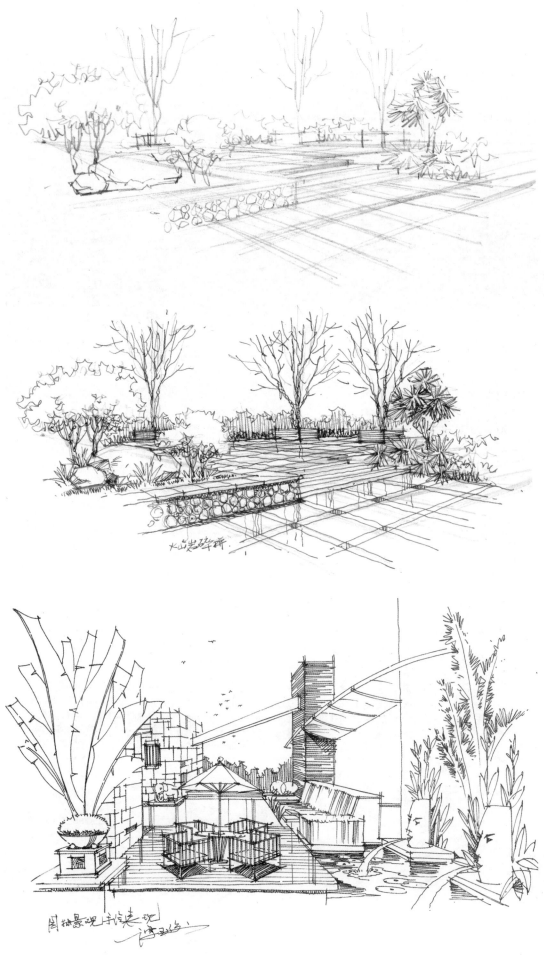

图 3-19 园林景观空间速写（7） 文健、谭玉俊 作

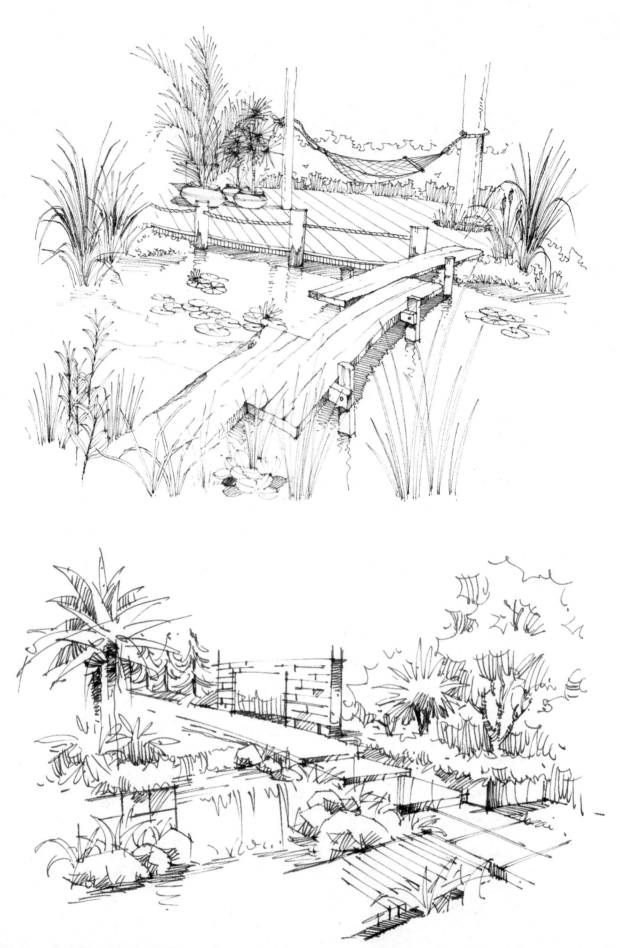

图 3-20 园林景观空间速写（8） 文健 作

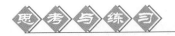

1. 园林景观空间速写在绘制时应注意哪些问题?
2. 绘制 5 幅园林景观空间速写作品。

第四章 展示设计速写

第一节 展示道具速写

　　展示道具是指用于展示空间场景布置和产品的可移动物件和器具,是展示的工具和元素,同时也是展示事物和主题的背景、舞台和陪衬。展示设计师的设计构想需要用展示道具来实现和完成,展示道具是展示空间设计的重要组成部分。展示道具从空间的设计来看可大可小,小至产品的一个摆件,大至空间中的重要陈列物件。

　　展示道具如今在商业展示设计行业中得到广泛的应用。展示道具在设计时不仅突出了产品的特点,而且着重于体现品牌的形象。从空间设计方面来看,展示道具主要用于装饰空间,配合主体空间的搭配和空间意境的营造。从产品方面来看,展示道具主要用于衬托产品,搭配灯光营造视觉冲击,突出产品的品牌和档次,方便顾客挑选。

　　一个完整的展示空间设计方案是由许多展示道具组合而成的,展示道具包括展示前台、展示柜、展示台、展示形象墙、展示牌和展示架等。展示道具速写作品样例如图4-1~图4-8所示。

图4-1 展示道具速写(1) 文健 作

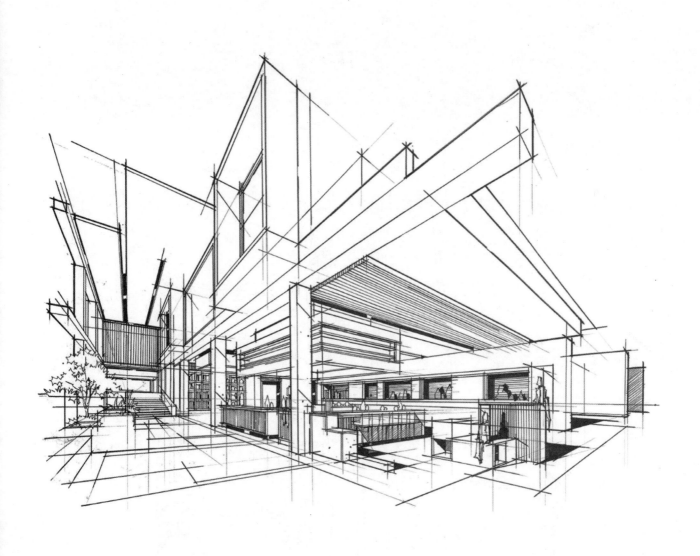

图 4-2 展示道具速写（2） 文健 作

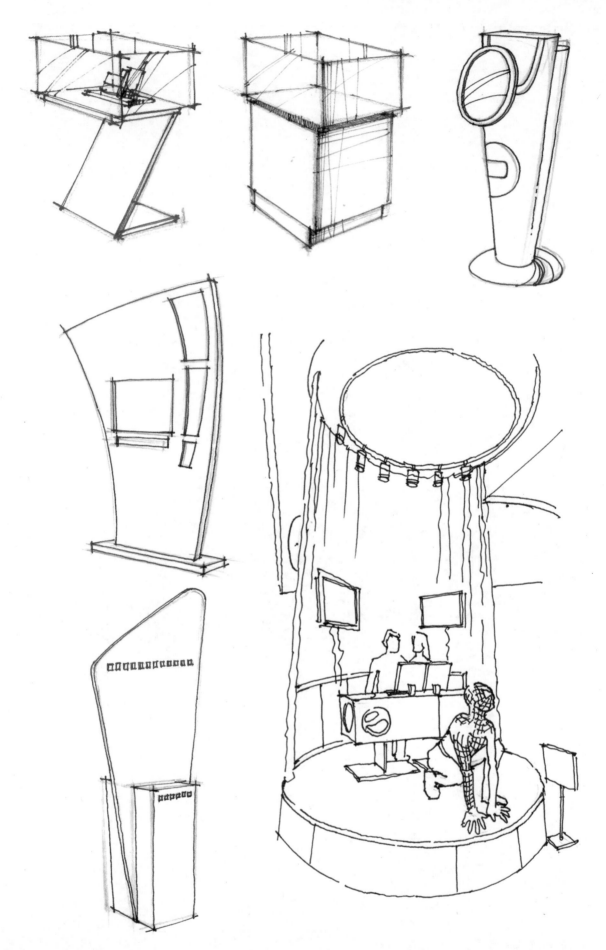

图 4-3 展示道具速写（3） 文健 作

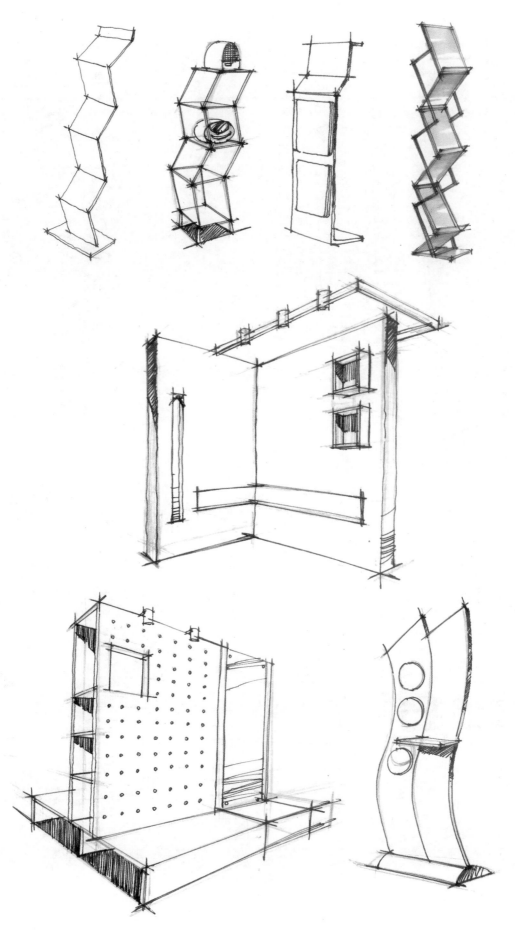

图 4-4 展示道具速写（4） 文健 作

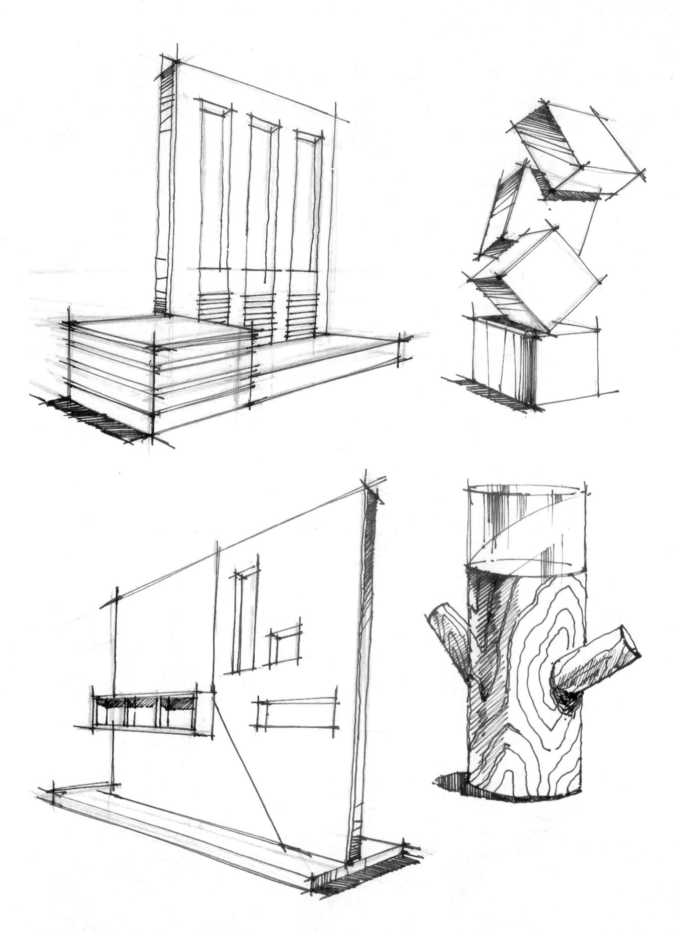

图 4-5 展示道具速写（5） 文健 作

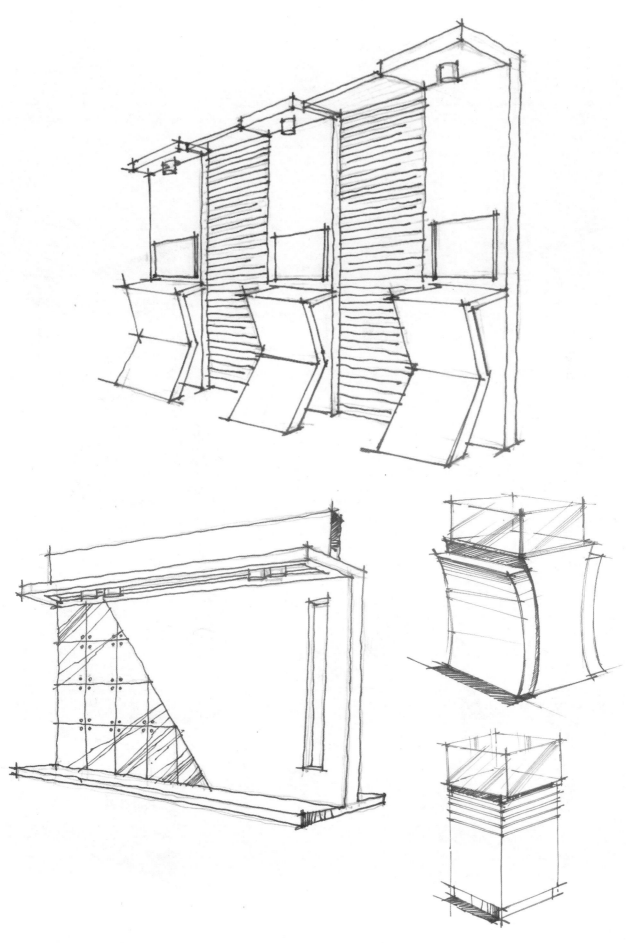

图 4-6 展示道具速写（6） 文健 作

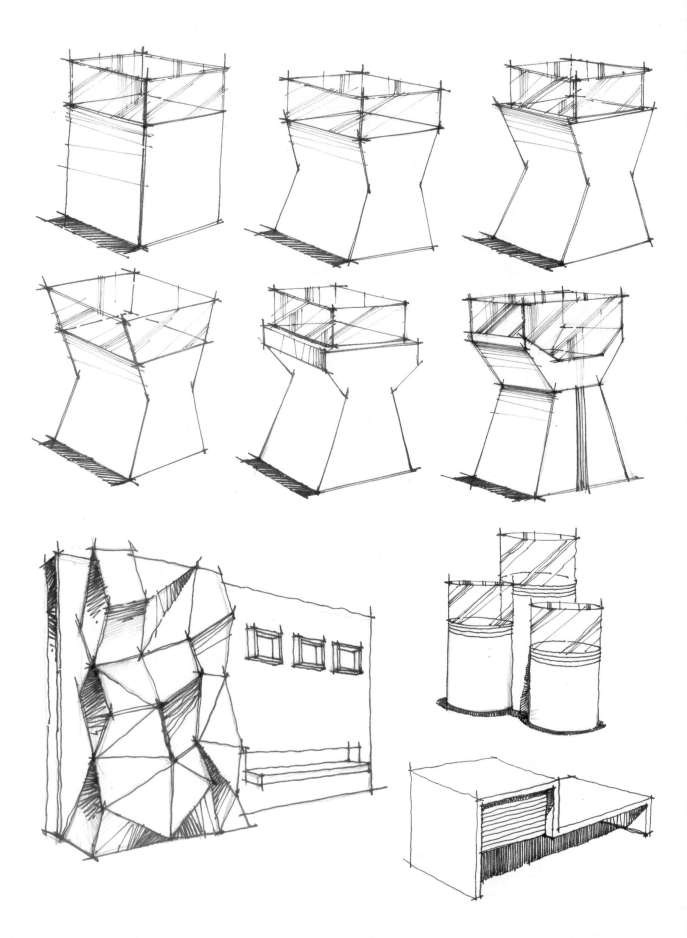

图4-7 展示道具速写(7) 文健 作

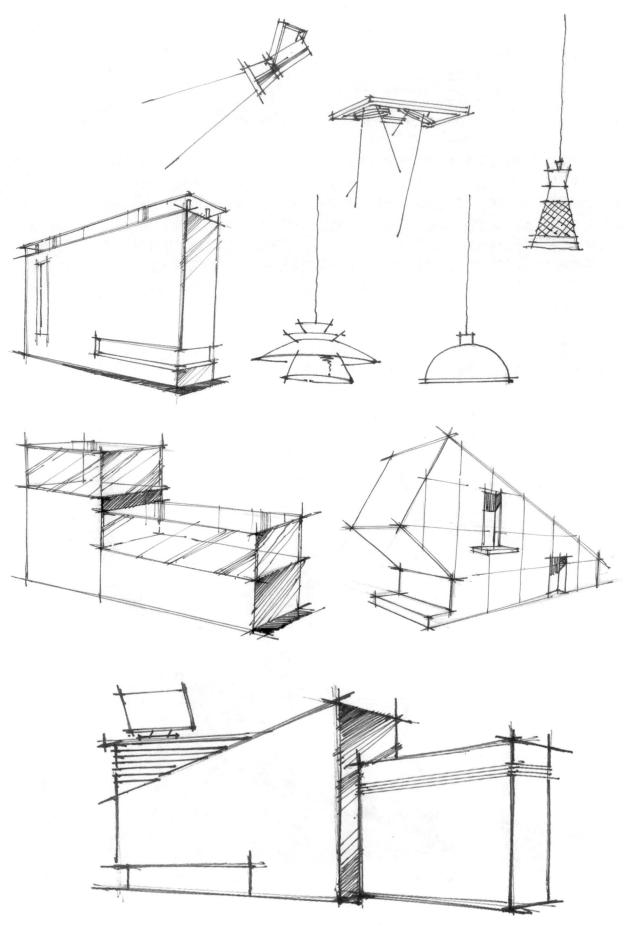

图 4-8 展示道具速写(8) 文健 作

思考与练习

1. 什么是展示道具?
2. 绘制10幅展示道具速写作品。

第二节　展示空间速写

展示空间设计是指设计师以展示形象的方式传达信息的设计形式。展示空间设计是艺术设计领域中具有复合性质的设计形式之一。在客观上,它由设计概念逐步演变为具体空间,实际融合了二维、三维、四维等设计因素;在主观上,它是信息及其特定时空关系的规划和实施。展示设计师罗伯特·麦克菲·布朗曾经说过,表达概念最有效的途径是讲述故事,展示设计的元素包括现场时间、可用空间、运动,以及各种交流的记忆等创造性经验。从博物馆展厅、零售卖场、商场展厅到主题娱乐场所、报刊亭和游客中心,无论遇到哪种类型的展示空间,优秀的展示设计师都能将信息以故事的形式传递给客户所关注的人群。优秀的展示设计公司秉承这一核心理念,依据不同品牌策略进行视觉设计服务和终端形象设计施工,为企业提供全方位的品牌终端形象视觉策划,涵盖卖场终端形象规划、环境空间标识设计、终端形象优化、终端陈列规范及培训等。

展示空间速写是指针对展示空间进行的快速设计和写生,它是展示设计师表达设计构思和初步设计效果的载体。展示空间速写作品样例如图4-9～图4-17所示。

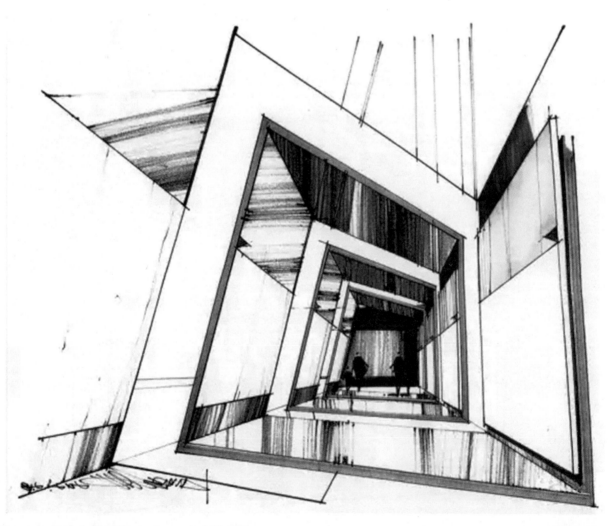

图4-9　展示空间速写(1)　　幺冰儒　作

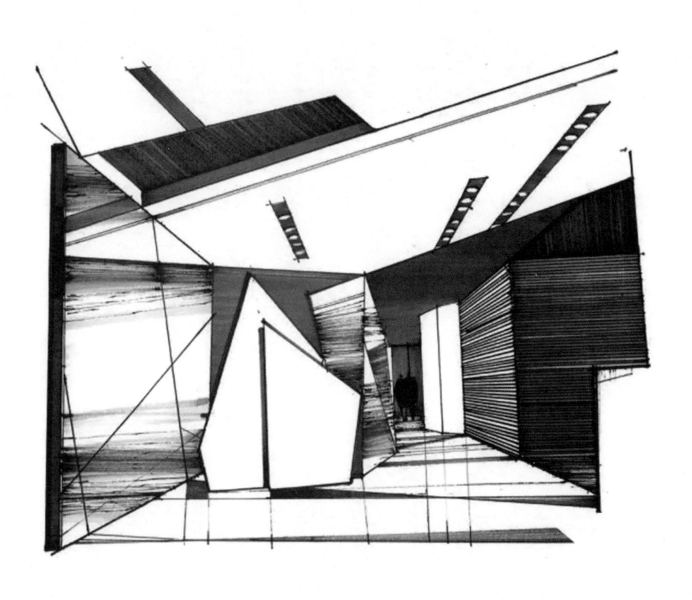

图 4-10 展示空间速写（2） 幺冰儒 作

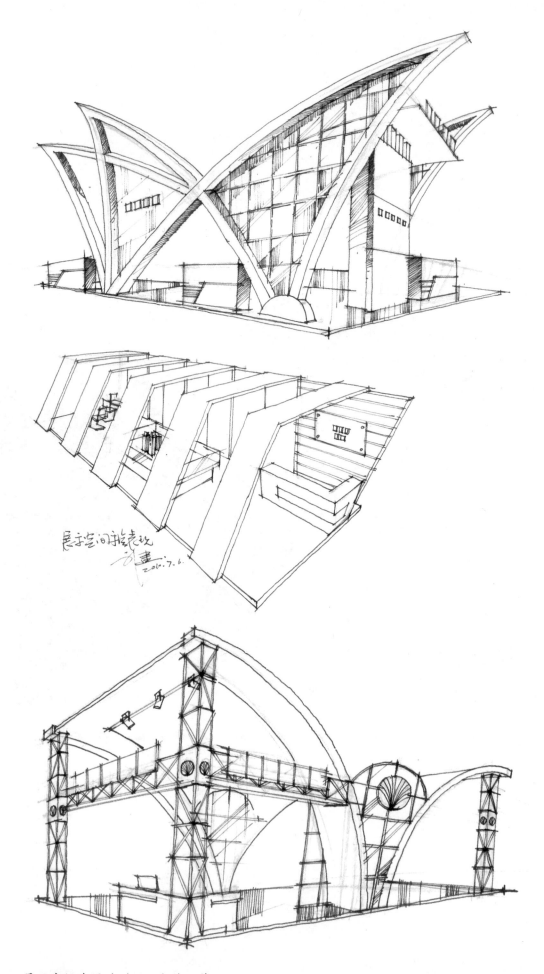

图 4-11 展示空间速写（3） 文健 作

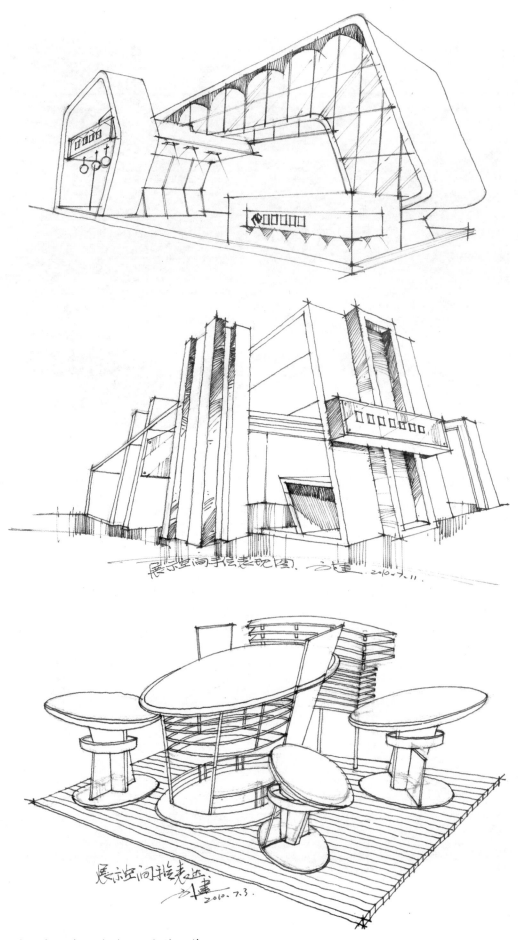

图 4-12 展示空间速写（4） 文健 作

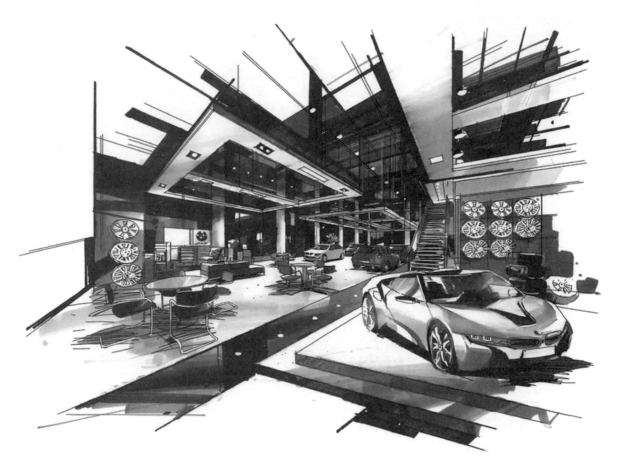

图 4-13 展示空间速写（5） 王姜 作

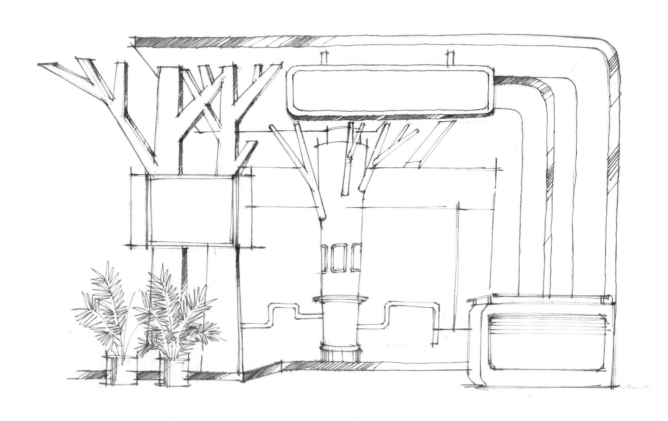

图 4-14 展示空间速写（6） 文健、王强 作

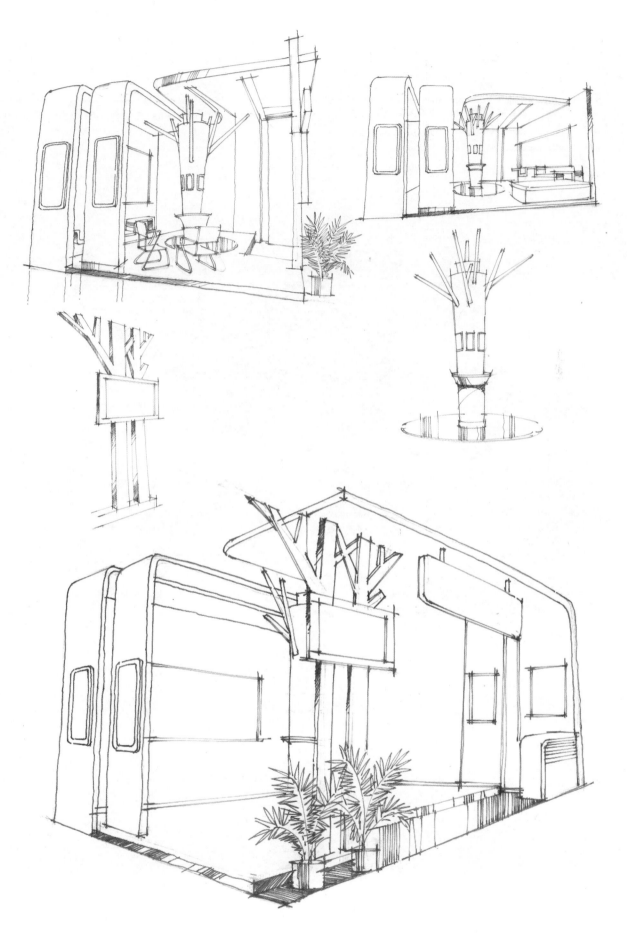

图 4-15 展示空间速写（7） 文健、王强 作

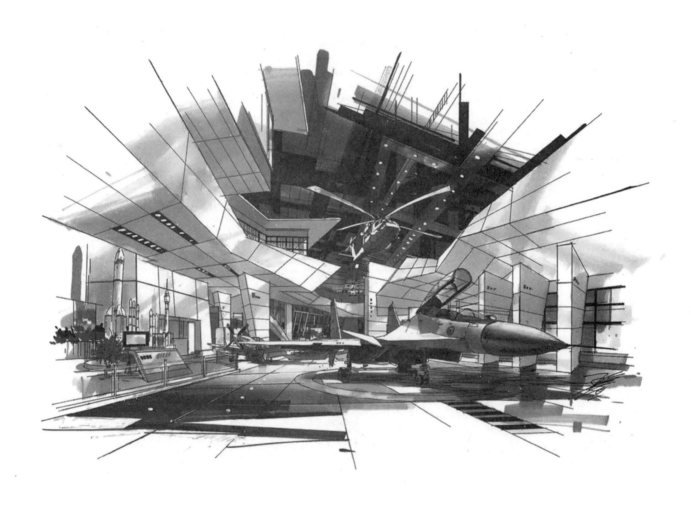

图 4-16 展示空间速写（8） 王姜 作

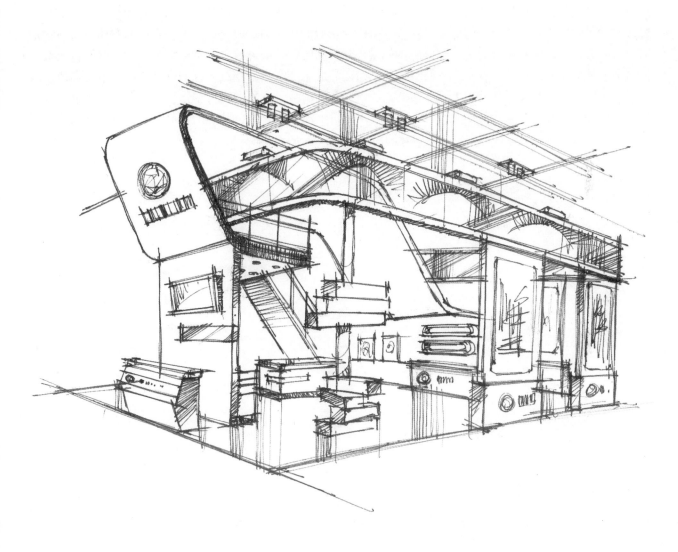

图 4-17 展示空间速写（9） 文健 作

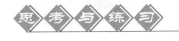

1. 什么是展示空间设计？
2. 绘制 5 幅展示空间速写作品。

第五章 产品设计速写

　　产品设计是指针对工业产品和日常生活用品进行的设计，它是将设计师所构思的设计计划和规划方案通过线条、材料、造型和色彩等艺术形式表达出来，并最终利用机器或手工制作成产品展现在人们面前的一门艺术设计学科。产品设计反映一个时代的经济、技术和文化特征。产品设计的重要性在于，由于产品设计阶段要全面确定整个产品的策略、外观、结构和功能，从而确定整个产品生产系统的布局，因而它是保证产品制作得以顺利实施的前提和基础。如果一个产品的设计缺乏特点和创新，那么生产时就将耗费大量的精力来调整和更换设计方案，从而阻碍和制约产品的生产制作。相反，好的产品设计，不仅表现在功能上的优越性，而且便于制造，生产成本低，从而使产品的综合竞争力得以增强。许多在市场竞争中占优势的企业都十分注重产品的前期设计，以便设计出造价低而又具有独特功能的产品。许多发达国家的公司都把产品设计看作热门的设计学科，认为好的产品设计是赢得顾客的关键。

　　产品设计速写是指针对工业产品进行的快速设计和写生，它是产品设计师表达设计构思和初步设计效果的载体。产品设计速写作品样例如图 5-1～图 5-13 所示。

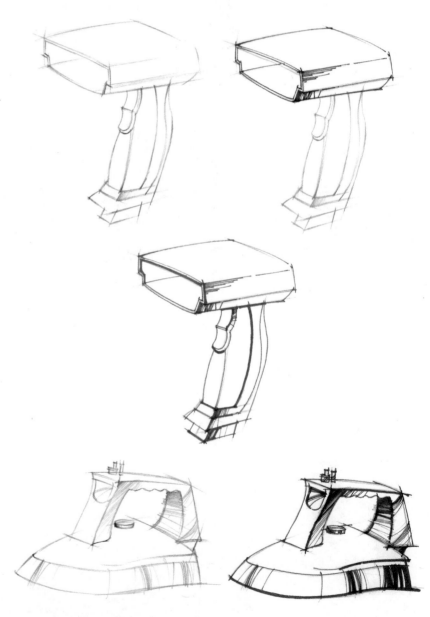

图 5-1　产品设计速写（1）
文健　作

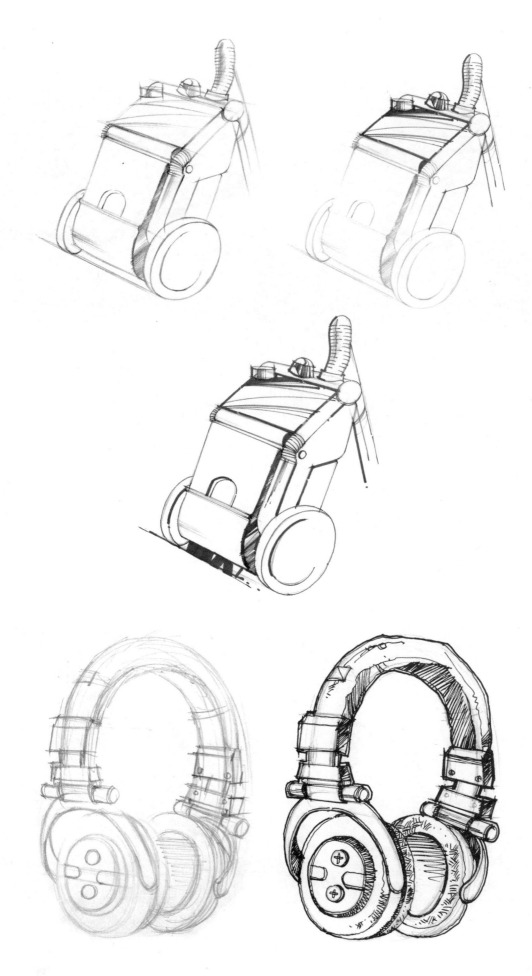

图 5-2 产品设计速写(2) 文健 作

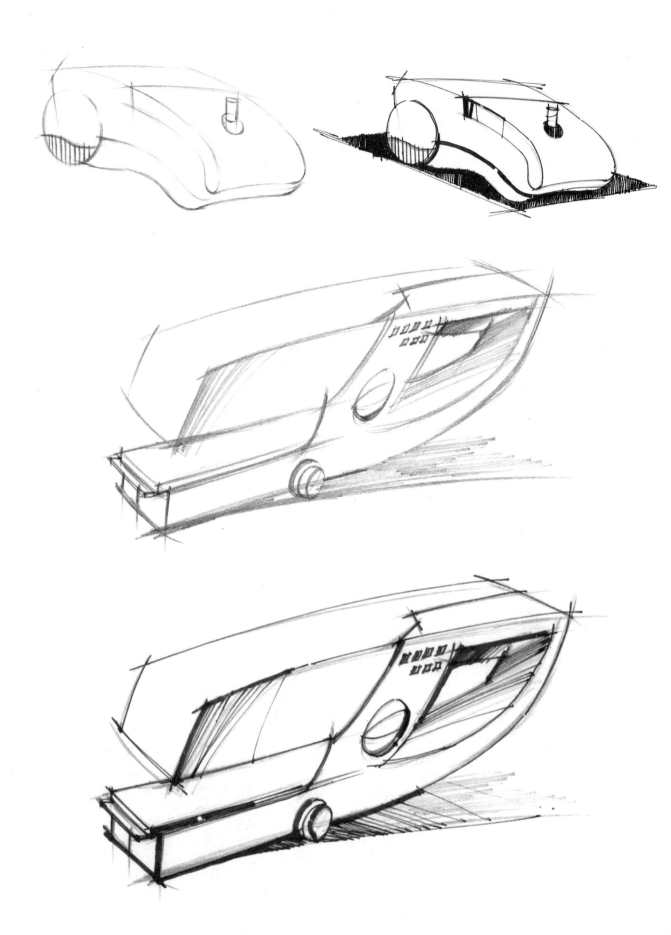

图5-3 产品设计速写(3) 文健 作

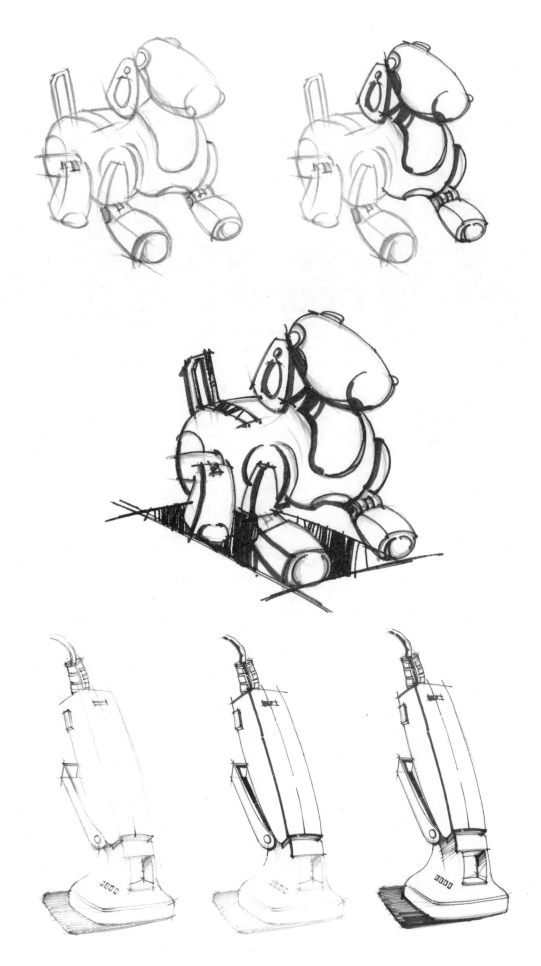

图 5-4 产品设计速写（4） 文健 作

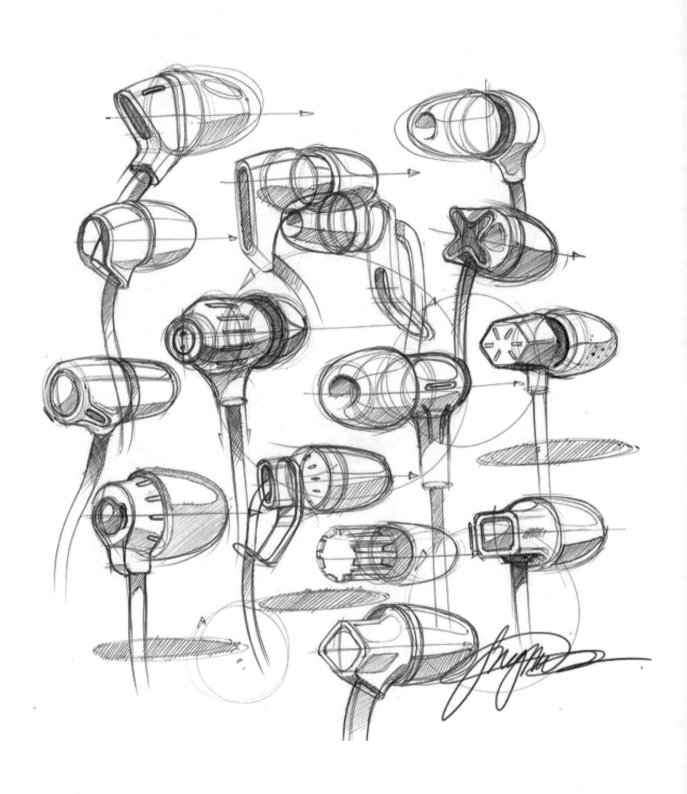

图 5-5　产品设计速写（5）　学生练习作品

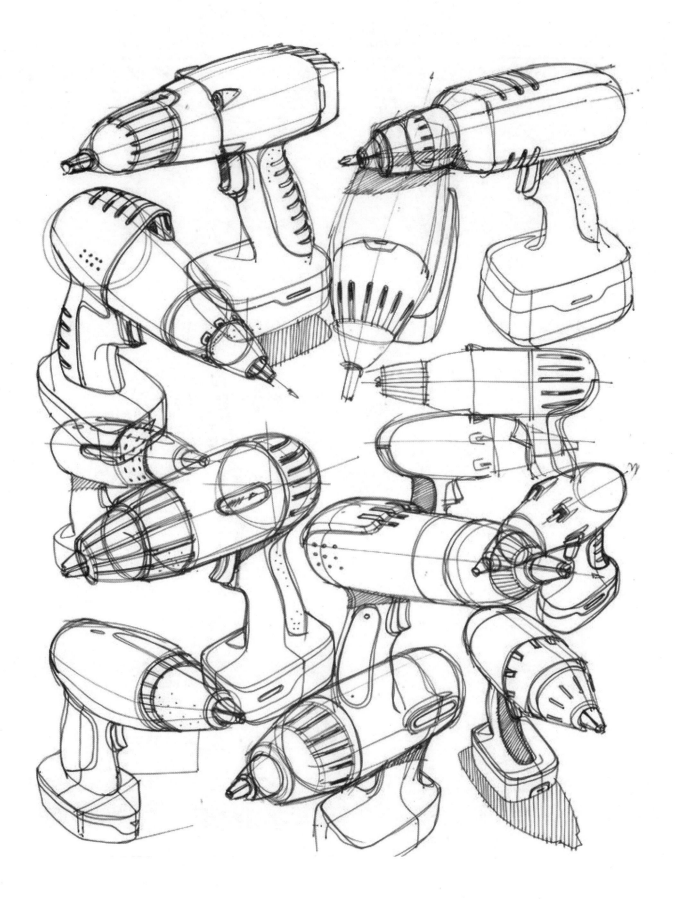

图 5-6　产品设计速写（6）　　学生练习作品

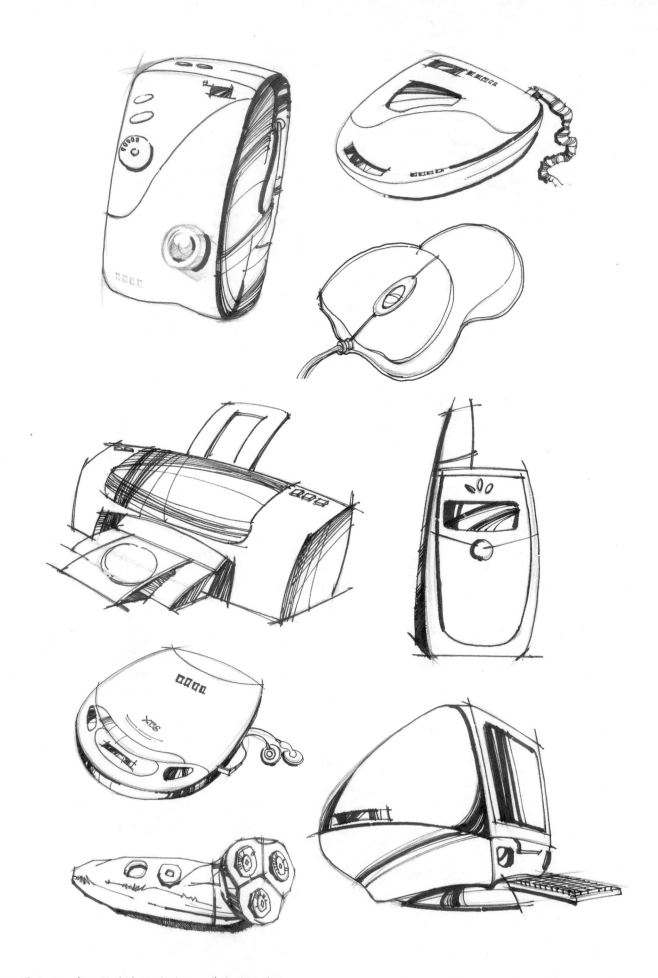

图 5-7 产品设计速写（7） 学生练习作品

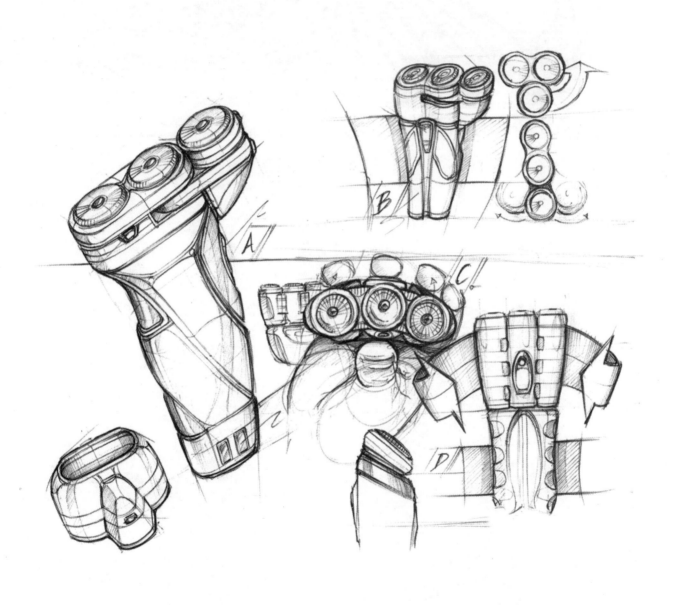

图 5-8 产品设计速写(8) 学生练习作品

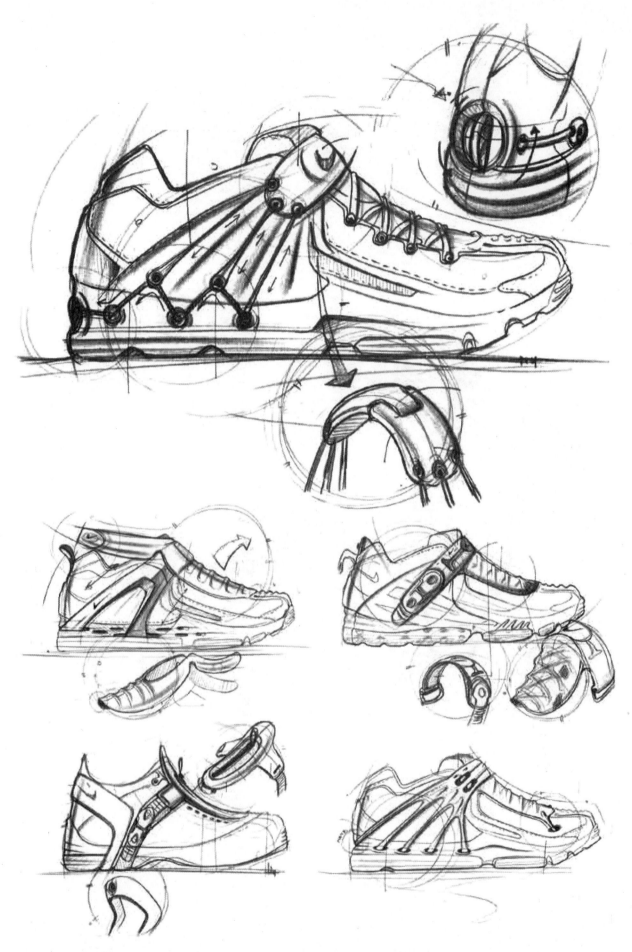

图5-9 产品设计速写(9) 学生练习作品

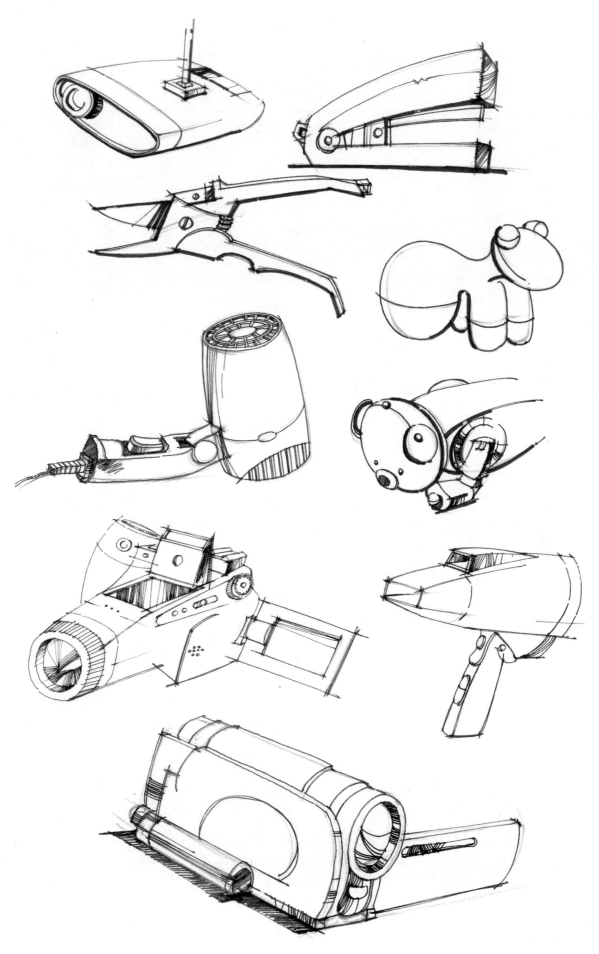

图 5-10 产品设计速写（10） 文健 作

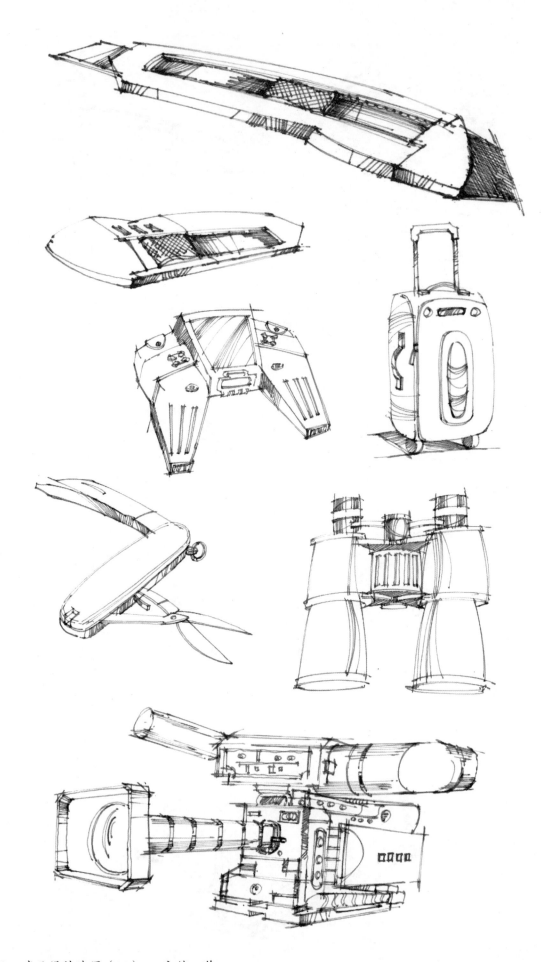

图 5-11 产品设计速写（11） 文健 作

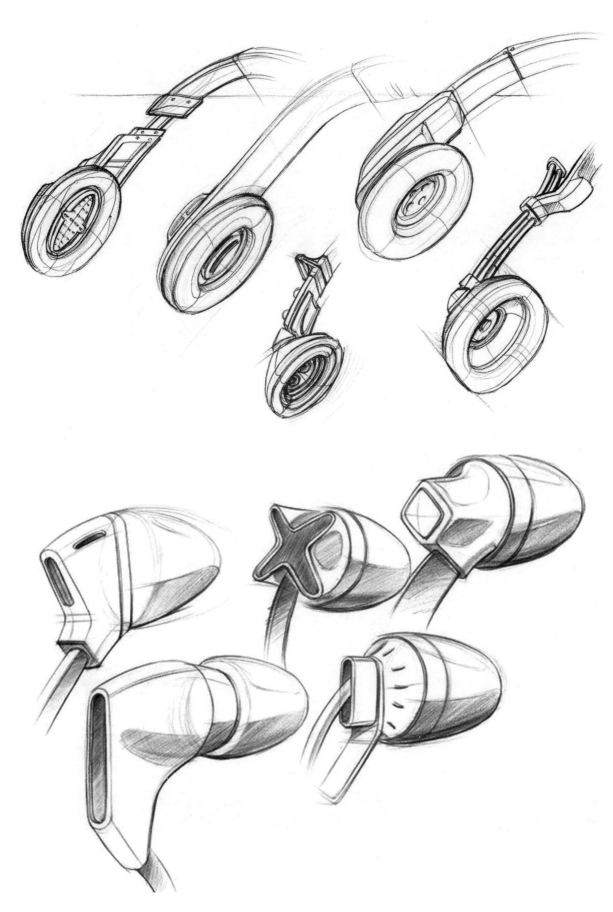

图 5-12 产品设计速写（12） 文健 作

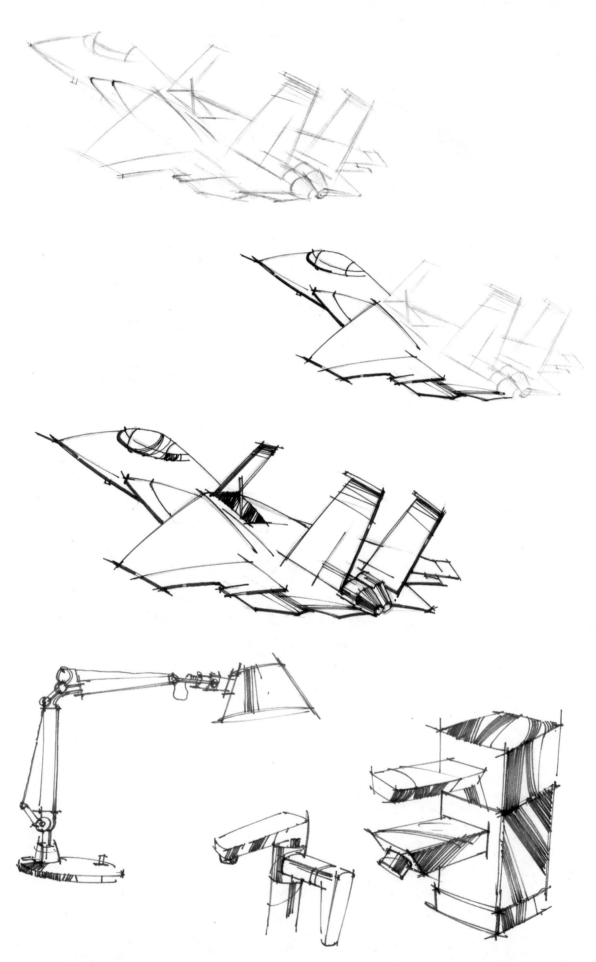

图5-13 产品设计速写(13) 文健 作

1. 什么是产品设计?
2. 完成 10 幅产品设计速写作品。

第六章 优秀设计速写作品欣赏

优秀设计速写作品如图 6-1~图 6-14 所示。

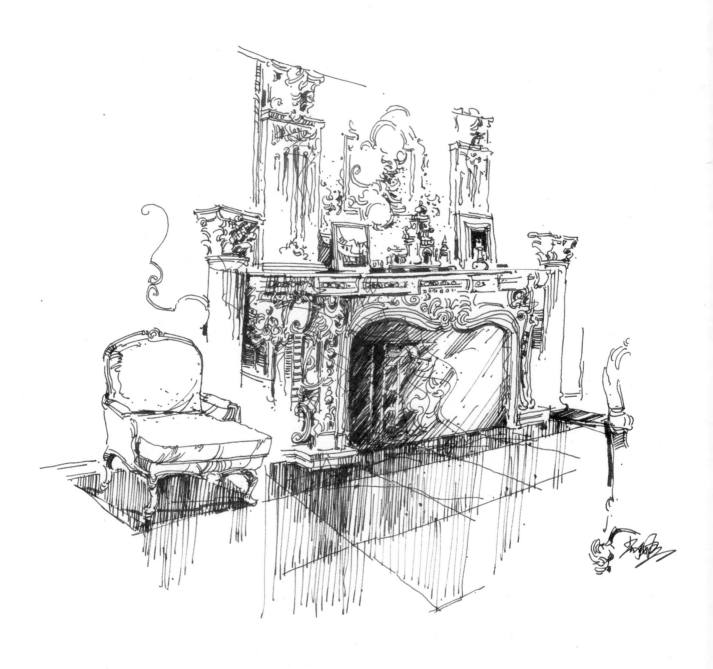

图 6-1 室内空间速写（1） 尚龙勇 作

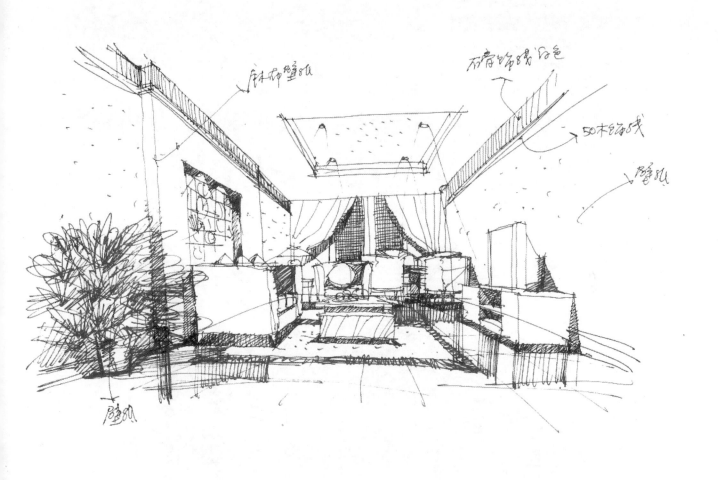

图 6-2 室内空间速写（2） 辛冬根 作

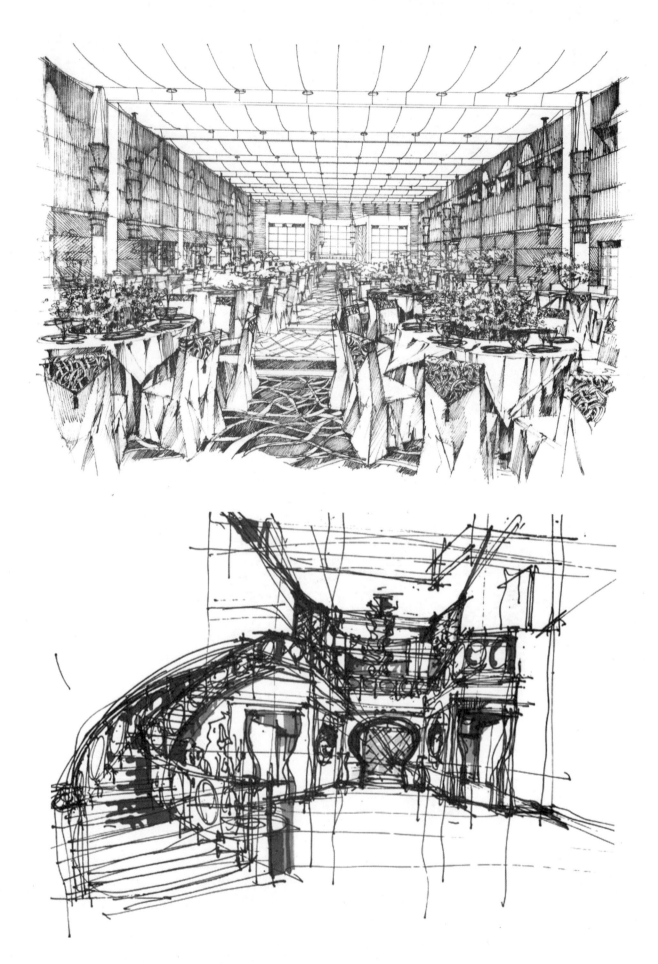

图 6-3 室内空间速写（3） 赵睿（上图） 岑志强（下图） 作

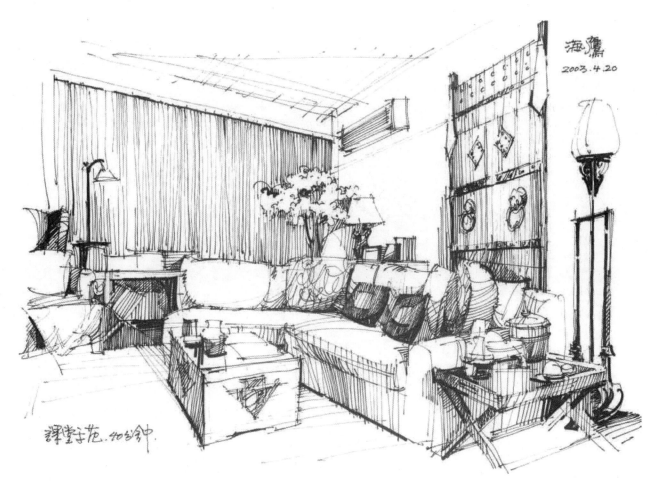

图 6-4　室内空间速写（4）　　曾海鹰　作

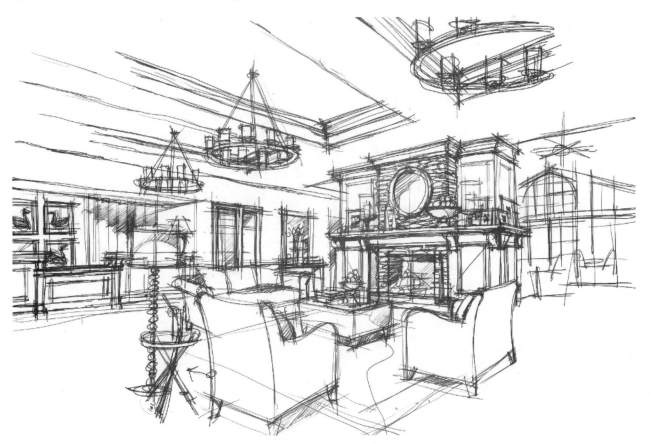

图 6-5　室内空间速写（5）　　胡佬　作

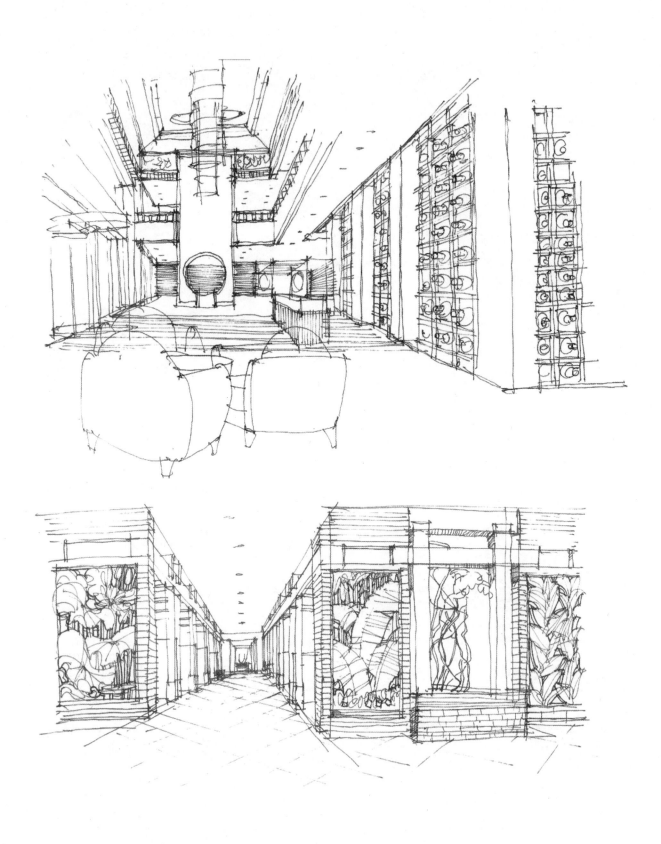

图6-6 室内空间速写（6） 崔笑声 作

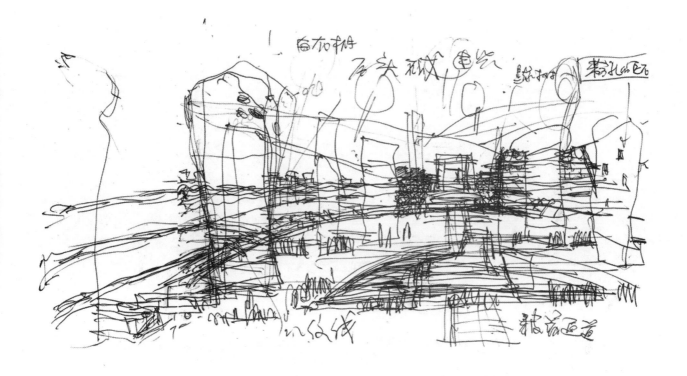

图 6-7 园林景观空间速写（1） 广阔 作

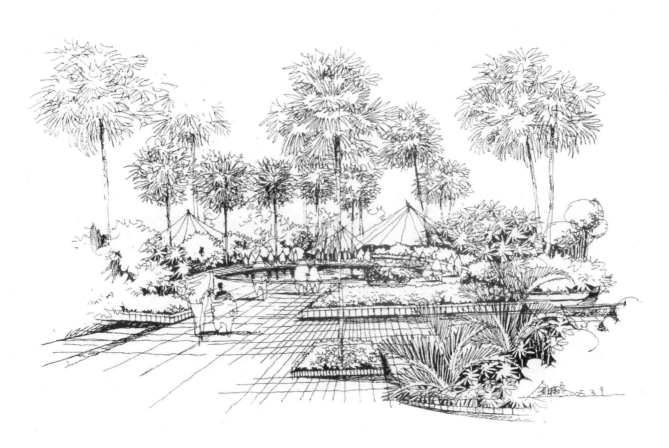

图 6-8 园林景观空间速写（2） 金晓冬 作

105

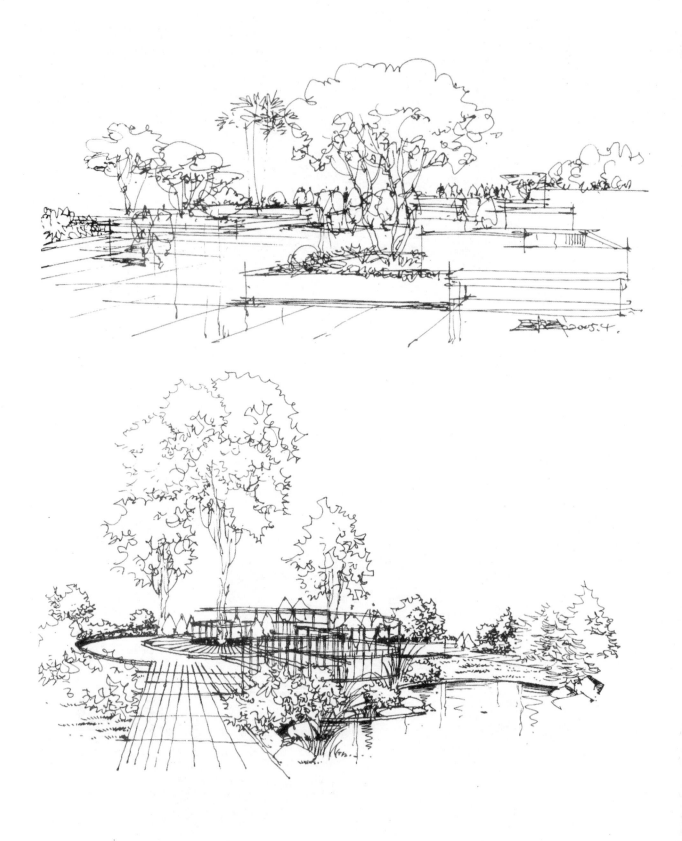

图 6-9 园林景观空间速写（3） 赵国斌 作

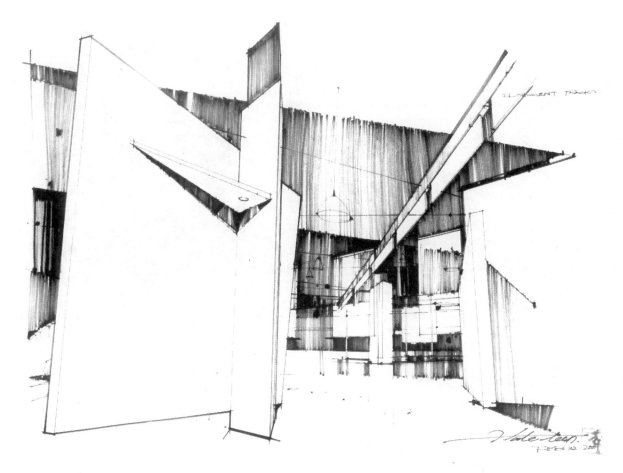

图6-10 展示空间速写（1） 李小霖 作

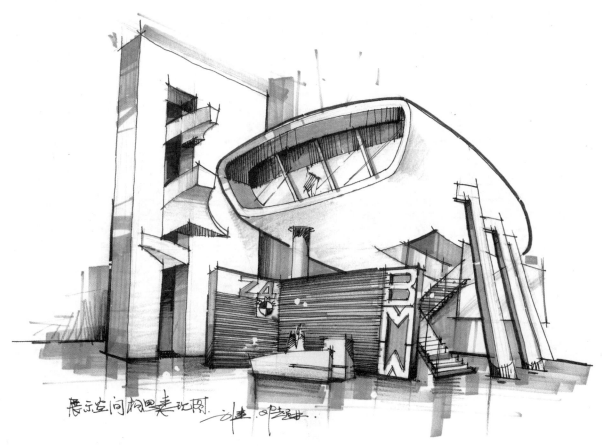

图6-11 展示空间速写（2） 文健、邓超林 作

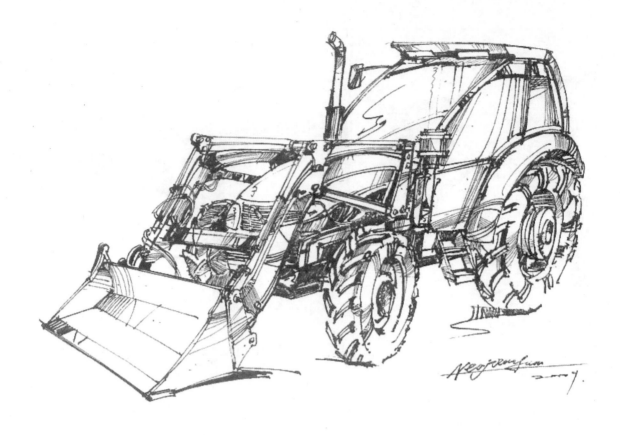

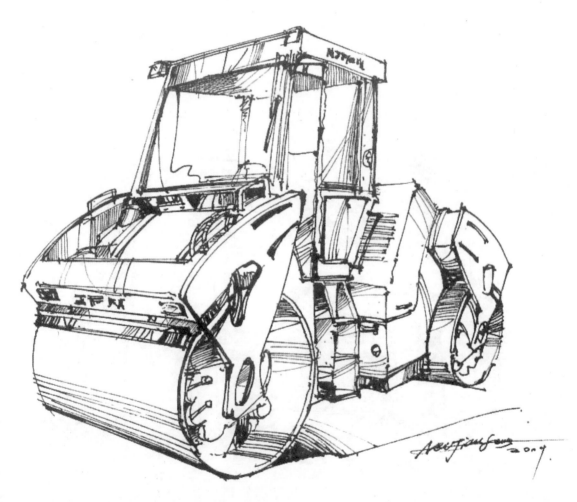

图 6-12 产品设计速写（1） 聂一平 作

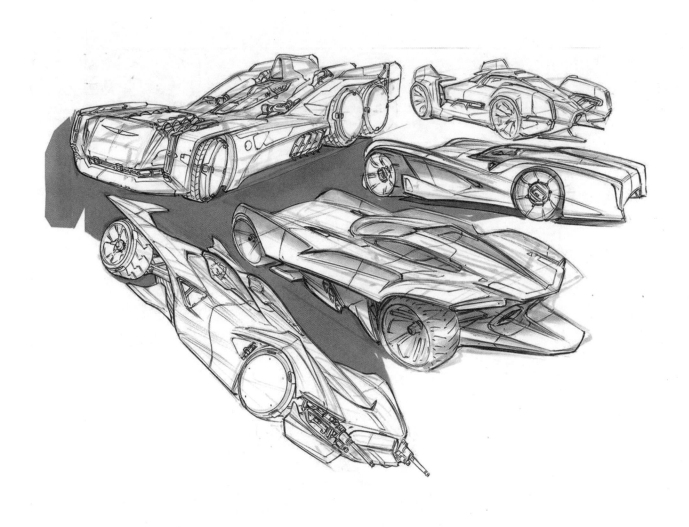

图 6-13　产品设计速写（2）　尚龙勇　作

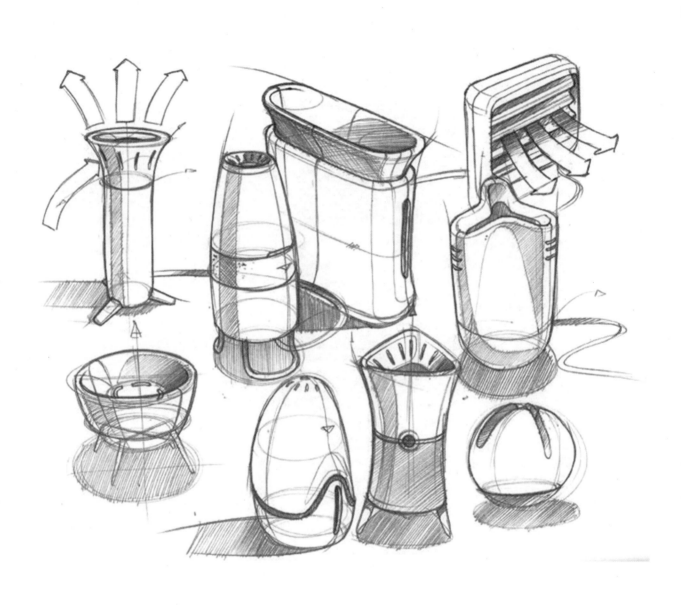

图6-14 产品设计速写(3) 王强 作

参考文献

［1］孟宪民，李娜. 设计速写. 北京：清华大学出版社，2022.
［2］王艳群. 设计速写. 哈尔滨：哈尔滨工业大学出版社，2021.
［3］劳特累克. 世界名画家全集. 何政广，译. 石家庄：河北教育出版社，2000.
［4］马蒂斯. 世界名画家全集. 何政广，译. 石家庄：河北教育出版社，2002.
［5］张英超. 于小冬讲速写. 福州：福建美术出版社，2017.
［6］冯峰. 设计素描. 广州：岭南美术出版社，2018.
［7］林家阳. 设计素描. 北京：中国出版集团东方出版中心，2017.
［8］孙虎鸣. 产品设计速写. 北京：北京理工大学出版社，2019.